明宣德官窯蟋蟀罐

劉新園著

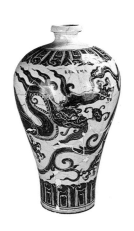

明宣德官窯蟋蟀罐

◉劉新園 著

藝術家出版社

序

　　景德鎮古陶瓷的挖掘考古工作，這些年來，一次次地有重要發現，諸如：自一九七〇年起湖田窯唐宋遺址調查挖掘，景德鎮珠山龍珠閣東北牆、珠山路、中華路明代官窯品遺存的調查挖掘，都有很重要的發現，有些可與傳世品相佐證，有些則是傳世品中無所遺存的。

　　這些重要的發現中，尤其以元代官窯品遺存的確定，洪武窯品遺存中揭開了洪武期樣式與元之不同，正統時期遺存中得知了空白期官窯仍繼續燒造的事實，成化官窯特別是鬥彩選件嚴格的情形等等，爲中國陶瓷史補充了很多新而珍貴的資料。

　　主持這項工作的就是劉新園先生。他是湖南人，有著湖南人執著的個性，加上他對工作的熱誠及對文化認知之深，致使他不管在什麼困難的環境下挖掘時都能盡其所能進行精細地發掘，對成千上萬積高到屋頂的破片都能以鍥而不捨的精神來修復，文字資料的考證則是淋漓盡致。這麼熱心專注工作的人，實在值得敬佩。

　　這篇「明宣德官窯蟋蟀罐」是一九九四年劉新園先生應美國佛利爾美術館紀念著名的中國陶瓷研究學者——約翰波普先生（John Alexander Pope）紀念會上宣讀的演講稿他以此爲骨架，補充了豐富的材料使之更臻完備。

　　以陶瓷的研究專題而言，對於特定單一用途的器物，其考證、研究能做得如此詳細，誠爲可貴。這個蟋蟀罐在傳世品中甚少。想來或是因使用的當時，人們必是在激昂亢奮的情緒下，因而要使整器保全留傳，會是困難了些。

　　這本「明宣德官窯蟋蟀罐」對於陶瓷的愛好者，及養蟋蟀者而言，提供了彌足珍貴的資料。此篇承藝術家出版社何政廣先生爽允，得以單行本出版，劉先生傳達了欣慰之意，並囑在下爲序，謹而從之。

蔡和璧 書於鋤煙舍　一九九五年三月十六日

目錄

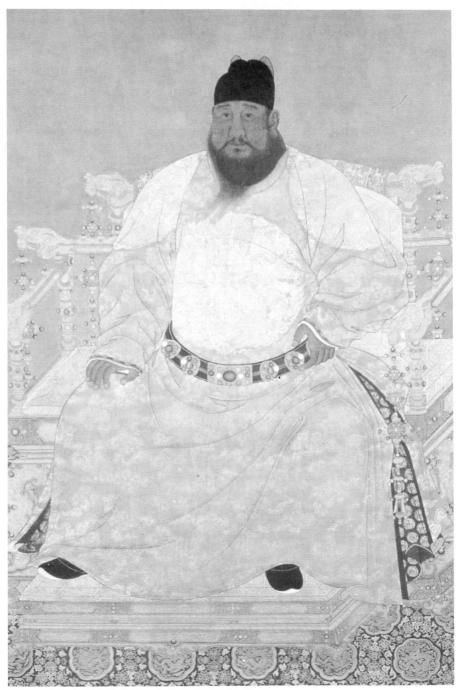

圖1. 明宣宗朱瞻基畫像　台北故宮博物院藏

一、宣德帝與蟋蟀

宣德帝——朱瞻基（圖 1），從 1425 年（洪熙元年六月）即皇帝位，至 1435 年初春（宣德十年元月）病逝，年僅三十六歲。明王朝有國二百七十七年，宣德一代僅只有九年零七個月，就整個王朝來說，它有如短暫的一瞬。然而，這卻是明代最輝煌的一瞬。晚明史學家把這一瞬比作中國歷史上難得一見太平盛時——西漢時代的所謂「文景之治」①，清初以謹嚴而稱著的學者，也給這一瞬以：「紀綱修明，倉庾充羨，閭閻樂業，歲不能災」的評價②。

從文獻記載來看，宣德帝不僅在軍政方面有卓越的才幹，而且還有許多幽雅的嗜好，比如「雅尚詞翰」、「精於繪事」③、「酷好促織之戲」④等等。

對宣德帝的前兩種愛好，人們深信不疑，因為有一定數量的墨跡流傳至今。而對後一種嗜好，則有不同看法，因為宣宗好蟋蟀的記載，大都出自晚明時代的野史筆記，且無實物證據。所以清初著名詩人王漁洋讀到名著《聊齋志異·促織》（一篇描寫因宣德宮中尚蟋蟀，官府逼一平民幾乎家破人亡的故事）一文後，便很有感慨地說：

> 宣德治世·宣宗令主，其台閣大臣又有三楊（榮、溥、士奇）蹇（義）夏（元吉）諸老先生也，顧以草蟲纖物、殃民至此耶？惜哉！抑傳聞異詞耶⑤？

王氏在這裡除對宣德間歲貢蟋蟀的史實表示懷疑外，他的宣宗令主、台閣賢良之類的議論，似乎還意味著宣德帝不會或者說沒有可能對那微不足道的小蟲——蟋

圖2. 鬥蟋（Gryllus Chinensis）

蟀產生興趣。

　　至於宣德朝是否有「歲貢蟋蟀的命令」本文可以暫不討論；而對宣德帝是否有蟋蟀之好，則應給予注意。因為歷史不會消逝得無影無蹤，假如皇帝果真有此愛好，必然會在遺物方面留下蛛絲馬跡。

注釋：

①清・談遷《國榷・宣宗・宣德十年》引明人何遠喬的評論，中華書局排印本，頁1483。

②清・張廷玉等《明史・本紀八・宣宗》中華書局標點本，頁126。

③清・徐沁《明畫錄》卷一《于安瀾畫史叢刊》本，第三册《明畫錄》上海古籍出版社，頁1。

④清・蒲松齡《聊齋志異會校、會注、會評本》卷四《促織》上海古籍出版社，頁489。

⑤同注④。

二、有關蟋蟀的文獻與養蟋蟀的蟲罐

蟋蟀，屬昆蟲綱、直翅目、蟋蟀科，本文所述之蟋蟀，屬「鬥蟋」（圖2）（學名 Gryllus Chinensis）①。該蟲在西漢時別稱蛬，晉人以其鳴聲如織，又稱「促織」，明清時叫「趨趨」，據說是蟋蟀之聲相轉而成②。

中國最早的文獻——《詩經》一書中，就有蟋蟀的習性與季候冷暖相關的描寫③。美國大都會博物館收藏的一幅宋畫，就以《詩經·七月》爲根據，把時間上有先後之分的事物，並列地擺列在一個狹長的手卷上（圖3），讓人們在同一時空看到該蟲：「七月在野，八月在宇，九月在戶，十月入我牀下」的情景④。

蟋蟀（我國習慣稱雄蟲爲蟋蟀，雌蟲爲三尾）在求愛時發出的鳴叫，婉轉而又動人。公元六世紀齊梁時代的高僧——道賁，就把它比作大自然的簫管⑤，唐代天寶年間的宮女，還把它裝進金絲籠放在枕頭邊，於夜深人靜時，盡情地欣賞它那如泣如訴的鳴奏⑥。它的好鬥的性格似乎在宋代才被人發現。一旦發現後，其音樂家的命運便宣告結束，從此以後就以「職業鬥士」的姿態出現在中國了。當時的蟋蟀飼養者，就像鬥雞、鬥狗，或者賽馬者一樣，他們利用兩個可憐的小蟲，在相聚時一決生死的撕咬，來取樂、營利並進而設賭。南宋《西湖老人繁勝錄》記臨安之蟋蟀市場時謂：

（蟋蟀盛出時）鄉民爭捉入城售賣，鬥贏三、兩個便望賣一兩貫錢，若生得大，更會鬥，便有一兩銀賣。每日如此，天寒方休⑦。

養蟲、鬥蟲不僅在宋代市井流行，而且還影響到當時的官僚貴族，如《宋史》就記載著：當蒙古重兵圍困襄陽，南宋王朝在行將滅亡的前夜，醉生夢死的丞相賈似道，還在「與羣妾踞地鬥蟋蟀」⑧。宋以後也和宋代情況約略相似，如明人陸燦在《庚巳篇》中，記載著一蟲迷在他的「英勇擅戰」的蟋蟀死掉之後，會像虔誠的佛教徒對待釋迦舍利那樣，以「銀作棺葬之」⑨。清・光緒間拙園老人的《蟲魚雅集》中還說到北京的某玩家爲了紀念「打遍京師無敵手」的蟋蟀──「蟋松紫」，竟在自家的花園中建立了「蟲王廟」，像祭奠祖先一樣地祭奠蟋蟀⑩。

　　從前揭文獻來看，中國約在三千年前就有關於蟋蟀生態方面的描寫，八世紀爲了欣賞其悅耳的鳴叫而開始飼養，十二～十三世紀出現鬥蟲之風。明宣德年間離宋

圖3.　宋人繪《詩經・七月》詩意圖　美國大都會博物館藏

代已有兩個多世紀了，宮中尚促織之戲，當然不足爲怪；但問題是宣德帝本人是否有此愛好，如果有，這位帝王必然會留下相當精美的蟲罐。這是因爲從宋代開始，鬥蟲家都十分講究養蟲的盆罐，如前揭《西湖老人繁勝錄》記南宋臨安的鬥蟲者就擁有所謂：「銀絲籠、黑退光漆籠……」之類，明人劉侗在《帝亦景物略》中記當時北京人竟把蟋蟀罐稱作「將軍府」⑪。我想如果宣德帝果有此好，也絕不會例外。

注釋：

①關良等《蟋蟀新譜》上海科技教育出版社，頁 5。
②清·郝懿行《爾雅義疏·下三·釋蟲》同治九年（公元 1870 年）木刻本，頁 9。
③清·陳奐《詩毛氏傳疏》卷十唐·《蟋蟀》上冊，頁 10，同書卷十五，《七月》上冊，頁 76，商務印書館 1934 年排印本。

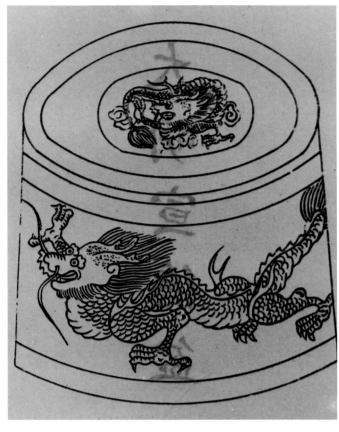

圖4. 李石孫《蟋蟀譜》
卷一刊出「大明宣
德年製」蟲罐

④（美）方聞《超越的描繪》紐約大都會藝術博物館，1992 年英文版，
　頁 222–223。

⑤唐・釋道演《續高僧傳・第六・釋道超》條，日本大正新修《大藏經》冊
　50，頁 472。

⑥五代・王仁裕《開元天寶遺事》《說郛三種》上海古籍出版社，頁
　2382。

⑦宋《西湖老人繁勝錄》，《東京夢華錄五種》中國商業出版社，頁 12。

⑧元・托克托《宋史》卷 474《賈似道》。中華書局排印本，冊 39，頁
　13784。

⑨明・陸燦《庚巳編》《說郛續》卷 46 上海古籍出版社《說郛三種》，頁
　687。

⑩清・拙園老人《草蟲雅集》卷一，光緒甲辰（公元 1904 年）排印本，
　頁 4。

⑪明・劉侗等《帝亦景物略・胡家村六》錄歙縣閔景《觀鬥蟋蟀歌》，北京
　古籍出版社，頁 125。

三、有關宣德官窯蟲罐的紀錄

　　關於宣德官窯以及宣德間其他地點燒造的蟋蟀罐，明、清筆記有下列記載：

1. 明・沈德符《萬曆野獲編》說：

今宣窯蟋蟀罐最珍重，其價不減宣和盆也①。

2. 明・李詡《戒庵老人漫筆・卷一・陸墓促織盆》條謂：

宣德時，蘇州造促織盆，出陸墓鄒莫二家，曾見雕鏤人物，裝采極工巧②。

3. 近人徐珂輯《清稗類抄・鑒賞》王丹思條說：

（宣德）宮中貯養蟋蟀之具，精細絕倫，故後人得宣窯蟋蟀盆者，視若奇珍。

　　又說，王丹思購得的宣德餂金蟋蟀罐，爲清初詩人吳偉業的舊藏，王曾作長歌紀事謂：

星移物換秋復秋，
長聞唧唧蟲吟愁。
金花暗淡盆流落，
流落人間同瓦甌③。

　　上列文獻 1～3 所述，爲景德鎮官窯瓷盆，所謂「金花暗淡」、「同瓦甌」者，當指宣德官窯之「貼金」

圖5A. 青花牡丹紋蟲罐　　　　　圖5B. 青花牡丹紋蟲罐底款

或者「描金瓷器」，而不是其他材質的器皿；否則詩人就不會以瓦甌相比了。文獻2為蘇州所燒之陶盆，則不屬本文討論範圍。現在遺憾的是吳偉業與王丹思的舊藏未能流傳下來，使我們無緣一見廬山真面。

　　關於宣德官窯蟲罐，除前揭史料之外，近人還有以下紀錄：

　　1. 1931年李石孫《蟋蟀譜》卷一「盆考」條，繪有「大明宣德罐」線圖一幀（圖4），罐作筒形，蓋面與罐身繪有四爪龍紋④。

　　2. 耿寶昌《明清瓷器鑒定》第三章，刊出一青花罐，缺蓋，外壁繪牡丹，罐底有「大明宣德年製」六字楷書圓款（圖5A、圖5B）⑤。

　　3. 蘇富比拍賣行1989年11月，在香港出版的一本《中國藝術品目錄》，頁45刊出一黃地青花瓜葉紋蟲罐（圖6），罐蓋正中有金屬小紐，紋飾與常見宣德器一致⑥。

　　4. 日本戶栗美術館藏有一蟲罐，底蓋均有六字楷書雙圈款，罐身繪青花怪獸紋（圖7），其造型與耿書中一致⑦。

　　細察以上圖照，筆者以為資料1，線圖蓋罐上所繪龍紋，形象臃腫，頭髮平披，不作豎髮式，沒有明代龍

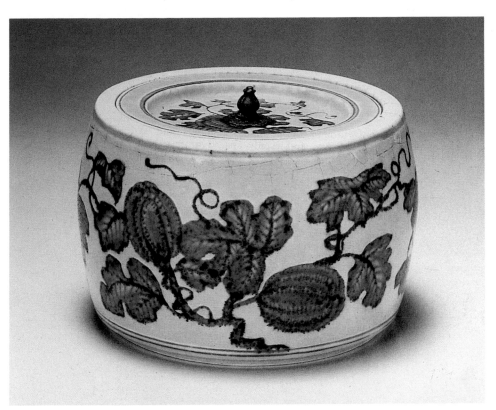

圖6. 蘇富比公司
1989年11月《中國
藝術品目錄》頁45
刊出黃地青花瓜果
紋蟲罐

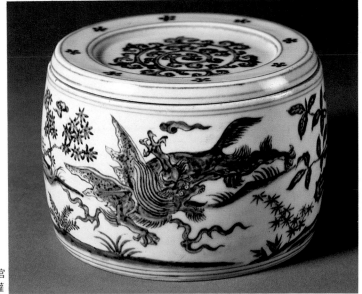

圖7. 日本戶栗美術館
所藏青花怪獸紋蟲罐

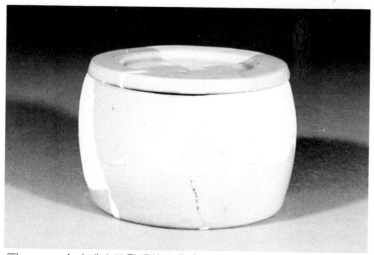

圖8. 1982年在珠山路發現的平蓋式青釉蟋蟀罐

紋之特徵，很可能是晚清代的一件冒名偽器。資料2、3、4所述之花紋與景德鎮近年來出土的永樂、宣德青花瓷器上之同類花紋相似，青料的色澤深沈、凝重，也與永宣時代所用「進口青料」相同，因而筆者以爲是比較可靠的宣窯遺物。

　　綜觀以上史料，宣德官窯蟲罐曾以其精美稱著，在晚明時代就已和宋代宣和窯遺物的價格相當了。然而傳世品卻異常稀少，如果加上李石孫刊出的一張線圖，現存蟲罐不過四件而已。但這四件蟲罐上的花紋都不是皇帝的專用紋飾，充其量只能説明宣德宮中曾養過蟋蟀，宣德帝是否真有蟋蟀之好，卻還有待新的資料來證實。

注釋：
①明·沈德符《萬曆野獲編》卷24，中華書局排印本，頁625。
②明·李詡《戒庵老人漫筆》卷一，中華書局排印本，頁10。
③徐珂《清稗類抄·著述·鑒賞》書目文獻出版社，頁366。
④李石孫《蟋蟀譜》卷一《盆考》插圖七，民國二十年（1931年）石印本，頁9。
⑤耿寶昌《明清瓷器鑒定》紫禁城，兩本出版社，頁50，附圖87。
⑥蘇富比公司《中國藝術品目錄》1989年11月版，頁45。
⑦（日）戶栗美術館《中國陶磁名品圖錄》，綠箱社1988年東京版，頁87。

四、明御廠故址出土的宣德蟲罐

　　1982 年 11 月，景德鎮有關單位在珠山路鋪設地下管道，景德鎮陶瓷考古研究所在珠山中路明御器廠故址南院的東牆邊，發現了大量的宣德官窯殘片。計有青花、祭紅、藍釉等，絕大多數器物都有六字或四字青花年款。在整理出土青釉瓷片時，曾對合出一鼓形蓋罐。該罐直徑 13.2 厘米，高 9 厘米，通體掛淡青釉，並有細小紋片，口沿露胎處呈淡紅色，近似宋龍泉青瓷上的所謂朱砂底。有蓋，蓋的直徑與罐口一致（圖 8）。蓋底與圈足正中有「大明宣德年製」青花雙圈六字款①。經與晚清著名畫家任伯年的《村童鬥蟋蟀》圖（圖 9）②相比較，二者造型一致，因而可以確認，珠山路出土的宣德青釉蓋罐爲蟋蟀罐。

　　1993 年春，景德鎮市政府在中華路平地蓋房，景德鎮考古所在明御廠東門遺址附近開探溝一條，於溝的北端距地表深約 1.5 米的宣德窯渣中發現一呈窩狀堆積的青花殘片，經復原全爲蟋蟀罐（圖 10）。其圈足與蓋的內底都有「大明宣德年製」單行青花楷書款。（罐底款豎排，蓋內底款橫排）緊接著又在下層褐黃色的砂碴與祭紅、白釉、紫金釉刻款盤的廢品堆積中，發現了另一窩青花瓷片，經復原，亦爲蟋蟀罐③，隨即又在同一地點發現了一置於蟋蟀罐（養盆）中的「過籠」。過籠，扇形兩面繪青花折枝花，但無款，缺蓋，和江蘇鎮江宋墓出土物一致，但比晚清時代蘇州陸墓所產過籠稍大，這件遺物即文獻中所說的大名鼎鼎的「宣德串」（圖 11）④。

　　以對合復原出來的成品計，上、下兩層共出蟲罐二

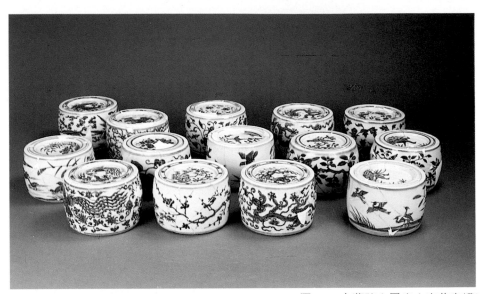

圖10. 中華路上層出土青花蟲罐

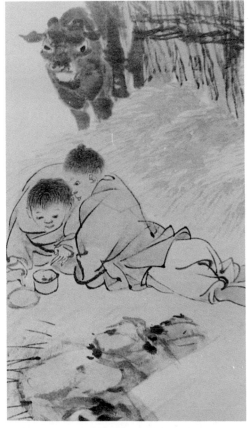

圖9. 晚清名畫家任伯年所作
「村童鬥蟋蟀圖」

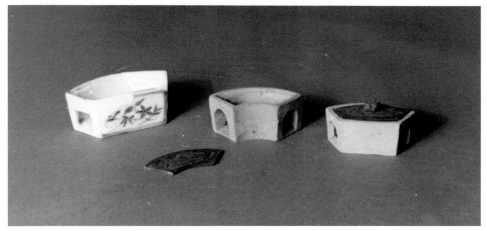

圖11. 中華路出土青花過籠（缺蓋）與蘇州陸墓晚淸陶質過籠比較

十一件，其造型雖與 1982 年出土的青釉罐大致相同，但器蓋大異，青釉罐的口徑與蓋的直徑一致，青花罐的直徑略小於罐口，蓋正中心作一小孔，蓋罐合攏時，蓋陷於罐壁之中（圖 12A、12B），對照前揭李石孫的《蟋蟀譜》，青釉罐爲「平蓋式」，青花罐則是所謂「坐蓋式」蟲罐。

就所謂坐蓋式青花蟲罐來看，因地層不同而有下列差異。

1. 上層出土蟲罐器壁較薄，下層則較厚重。

2. 上層出土蟲罐之底部刷有一層極薄的釉層，並有意刷得凹凸不平，時見淡紅色的瓷胎（即所謂窯火紅）；下層蟲罐之底因無釉而露出粗澀的瓷胎。

3. 上層蟲罐之蓋與底都有單行六字年款，下層出土物全無年款。

4. 上層紋飾有龍鳳、海獸、珍禽異獸、松竹梅、瓜果、牡丹及櫻桃小鳥等，下層蟲罐僅有後四種紋樣，而無龍鳳海獸之類。

5. 上層蟲罐上的紋飾用筆清雅瀟灑，下層紋飾則畫得較爲粗重。

特別值得注意的是：上層出土的繪有龍紋的蟲罐（圖 13 ），其龍紋無論是雲龍（圖 14 ）、行龍均作雙角

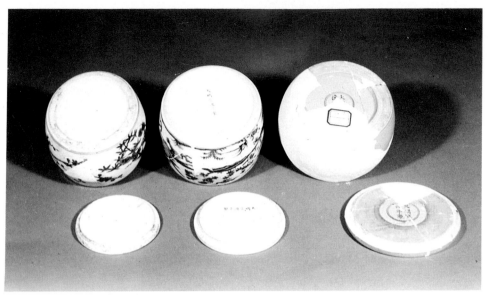

圖12A.　珠山路與中華路出土蟲罐之比較：1.中華路下層出土無款罐2.中華路上層出土
　　　　單行款罐3.珠山路出土圓款罐

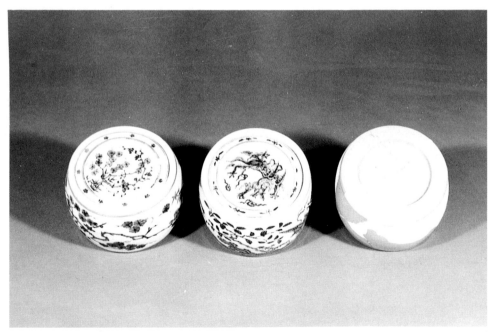

圖12B.　珠山路與中華路出土蟲罐

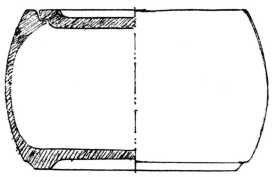

1. 中華路下層出土的宣德無款青花罐

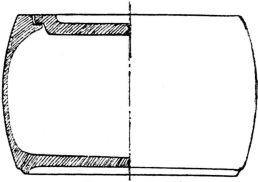

2. 中華路上層出土的青花橫豎款罐

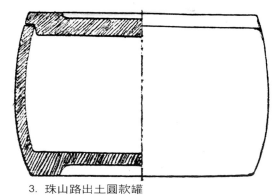

3. 珠山路出土圓款罐

「圖12之實測圖」

圖13. 中華路上層出土行龍紋罐

五爪,即使是無角無鱗的螭龍紋(圖15),也畫成五爪。(以往的發現均作四爪)按元、明兩朝的制度規定:凡飾有該類紋飾的器物,除帝王之外,其臣庶均不得使用⑤。故可以肯定:上揭龍紋罐必爲宣德帝的御用之物。至於出土於同一地層的,飾有其他紋飾的蓋罐,則由於封建時代有「下不得擬上,上可以兼下」的規定⑥,它們既有可能是皇帝用器,也有可能爲宮中其他人員使用的蟲罐。

　　衆所週知,景德鎮明御廠故址出土的瓷器,係官窯燒造的貢餘之物,或者因有小庇而落選的貢品⑦。由於官窯對產品的質量要求極高,而瓷器又最容易在燒成過程中出現毛病,當時人爲了確保貢品的質量,一般都要超額燒造;當合格品上貢之後,皇帝不需要,臣民又不能使用的次品與貢餘品就必須砸碎埋藏。所以上述出土

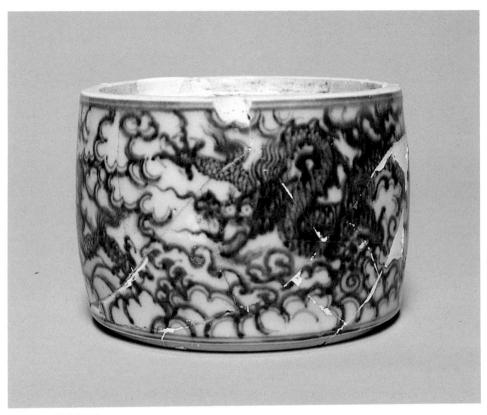

圖14. 雲龍紋罐

之物，均屬有意摧毀的「次品」或「貢餘品」。

　　如果把上述中華路宣德上層出土的「次品」或「貢餘品」和同時代的其他系列的產品（如碗、盤類）相比較，可得下列印象：

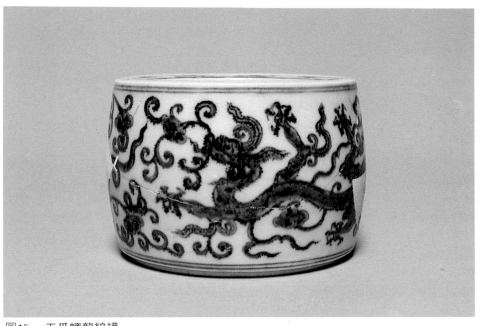

圖15. 五爪螭龍紋罐

　　1. 出土蟲罐之底、蓋內均書有青花年款，而帶蓋的產品如大蓋罐（圖 16 ）、大梅瓶（圖 17 ）、僧帽壺以及嬌小的梨形壺等，都只在器物肩部或圈足正中寫款，器蓋均無年款。在一個帶蓋的器皿上書寫兩個年款者（按：在故宮的舊藏中，宣德官窯品有青花紅彩龍折腰蓋盌，在款的處理上有三種，一種沒款的，一種器與蓋皆雙行六字款，另一種爲雙圈雙行六字款的。這些都是宮中生活調度品 ），除蟋蟀罐之外（圖 18 ），筆者在出土物中僅見青花筆盒一例（圖 19 ）（圖 20 ）⑧上書寫雙款，顯然因爲它是喜愛書畫的宣德帝看重的文具，而蟋蟀罐也用雙款，則説明市井小民的玩物一旦得到帝王的青睞，其地位便會迅速提高，微不足道的蟲罐在宣德間已躋身於皇家文房清玩的行列，這顯然是明宣宗既擅翰墨，又酷好蟋蟀的明證。

　　2. 出土青花蟋蟀罐上的紋飾也較其他系列的產品更爲豐富，如黃鸝白鷺、蓮池珍禽、海冬青與獵犬，以及灌木鷸鴒、洲渚水鳥等都是首次發現的紋樣。

圖16. 珠山路出土四爪螭龍紋大蓋罐

圖17. 珠山路出土四爪螭龍紋梅瓶

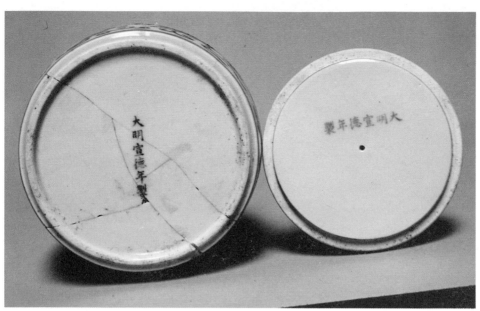

圖18. 中華路出土蟲罐之底與蓋上的單行紀年款

圖19. 1993年中華路出土的筆盒之底、蓋殘片上的紀年款

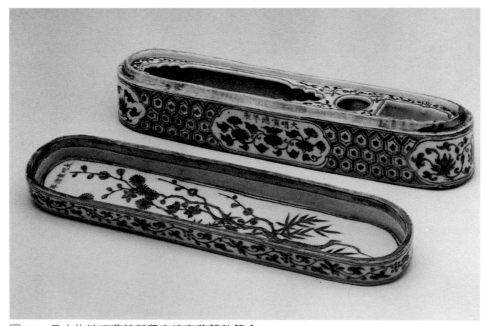

圖20. 日本掬粹巧藝館所藏宣德青花雙款筆盒

綜上所述，宣德官窯生產的蟋蟀罐數量雖然不多，但年款鄭重，紋飾也特別新穎而又豐富，當時的御器廠在這些蕞爾小物上肯花費如此之多的勞動，顯然是爲了投合皇帝的促織之好。

　　以上遺物的出土完全可以證實：明宣宗——一代英主，也有南宋昏相賈似道相同的愛好。假如清初詩人王漁洋，也能見到這批遺物，便不會提出前揭的一段疑問了。不過需要一說的是：宣德帝的蟋蟀之好，無損於他的形象、事業與藝術。

注釋：

①劉新園《景德鎮明御廠故址出土永樂、宣德瓷器之研究》《景德鎮珠山出土永樂、宣德瓷器展覽》香港市政局 1989 年版，頁 12-51。

②《任伯年畫集》中國畫名家作品粹編，圖版 12《村童鬥蟋蟀》浙江人民美術出版社，頁 11。

③《景德鎮發掘明宣窯稀世珍品》《光明日報》1993 年 10 月 7 日，第一版。

④按：過籠，爲一兩頭有孔，頂端有蓋的小條狀器物。鎮江宋墓曾有出土，我國養蟲者至今還在使用。它的作用有二：

(a)使蟋蟀盆的空間更爲豐富，在養盆中放置過籠，盆中不僅有大空間（盆腹）和小空間（過籠），而且還有走廊（蟋蟀可從過籠中穿來穿去），蟋蟀在這樣豐富的空間中居住，就像在大自然的磚石孔隙中生存一樣。

(b)如果把養盆打開，見光的蟋蟀便鑽進過籠中，換盆時，握住過籠，比把蟋蟀抓在手中好。

清·拙園老人《蟲雅集·汕灘》條謂：「臨對敵時，兩家各起過籠在手」，又謂「串子即過籠，有許多名目，至好者曰宣德串」光緒甲辰（公元 1904 年）排印本，頁 4-14。

⑤關於雙角五爪龍紋爲帝王專用紋飾似始於元代，明代繼承了這一制度。
　　詳：(a)沈刻《元典章禮部、禮制、服色二》第一款。
　　　　(b)明·李東陽等《大明會典》卷六十二，江蘇廠陵古籍刊行社影明刊本，頁 1073-1075。
　　　　(c)張延玉等撰《明史》卷六十八，中華書局排印本，冊六，頁 1672。
⑥宋·歐陽修·宋祁《新唐書·卷 24，志第十四，車服》謂：「武德四年始著車輿、衣服之令：上得兼下，下不得擬上」，中華書局排印本，冊十一，頁 511。
⑦同注釋①③。
⑧關於帶雙款的筆盒，景德鎮明御廠故址曾有殘片出土，尚未復原，但日本捌粹巧藝館與英國大衛德基金會等單位均藏有完美的傳世品。詳日本《世界陶瓷全集》第十一卷，河出書房新社版，頁 75。

五、與蟲罐出土於同一地層的瓷器和蟲罐的分期

明御廠故址出土的蟲罐，其造型可分如下三式。

1.式一，圓腹坐蓋，內壁掛釉而器底露胎，圈足邊沿較寬，足內無款。

2.式二，圓腹坐蓋，蓋底與圈足中書「大明宣德年制」單行款（蓋橫排，罐豎排），圈足邊沿較式一稍薄，內壁掛釉與式一同，但底部則刷有一層極薄的釉，且故意弄得凸凹不平，常常露出燒窯時因二次氧化而出現的淡紅色的瓷胎。

3.式三，圓腹平蓋，器內無釉，蓋內底與圈足正中掛一塊圓形瓷釉，釉下有青花雙圈雙行六字紀年款。器壁較式二稍厚與式一相近（同圖 12A、12B）。

上述一、二兩式出土於 1993 年中華路，並有明確的地層關係可考，由於式一疊壓在式二之下，故知式一較早，而式二要相對的晚一些。而式三於 1982 年出土於珠山路，時間與地點都相隔較遠，在造型上也有較大的不同，它與式一或式二的相對年代孰早，孰晚呢？

如果從類型學角度進行排比的話，可獲得如下情況：

1.從實用角度看，式三較式一和式二更爲先進，因式一與式二爲坐蓋式，蓋陷於罐壁之中，蓋上無紐開閉極其不便。而式三爲平蓋式，蓋與罐的直徑相等，開閉方便。

2.從美術角度看，式一無款，式二爲橫豎款，式三則爲六字雙行雙圈款。由於蟲罐形圓，圓心綴以雙圈款，顯然要比式一──無款者更考究，比式二的橫豎款和圓面結合得更完美些。

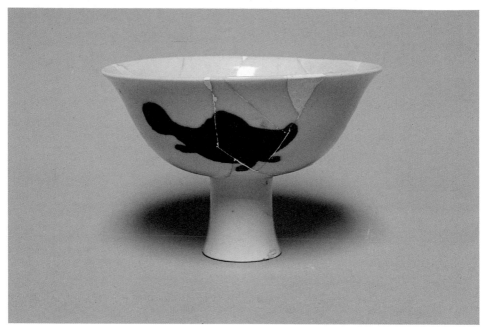

圖21. 中華路出土鐵紅三魚靶盞

　　從上述兩點看，式三應晚於式一與式二。

　　但從器壁的厚薄與器內特徵看，有可能得出完全相反的結論，因為：

　　1.式一器壁較厚，圈足之邊也較厚，式二則較薄，足邊也只一線露胎，顯得精緻輕巧，而式三器壁與圈足形式與式一相近，式一與式三似為同一時物，應早於式二。

　　2.式一罐內壁有釉，僅內底露胎，式二罐壁與式一同，而內底則刷一層極薄的釉，而式三器內全不掛釉，即使是平蓋內底，也只在正中心掛有一小塊釉，其他部分都是瓷胎。根據這些情況，它不僅比式二顯得更粗糙，而且比式一也顯得更「原始」。那麼式三的燒造年代是早於式一或式二，還是晚於式一與式二呢？我們很難為它們排出先後。

　　現在要想弄清它們之間的年代關係，就只能檢索資料，考察與它們出土於同一地層的有關遺物（即所謂伴

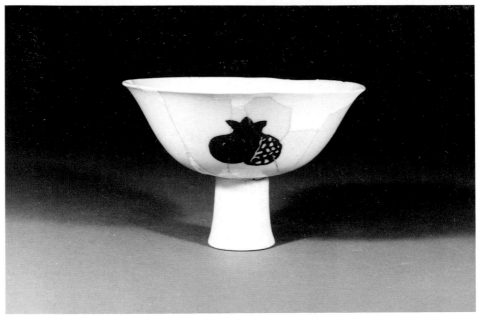

圖22. 中華路出土鐵三果靶盞

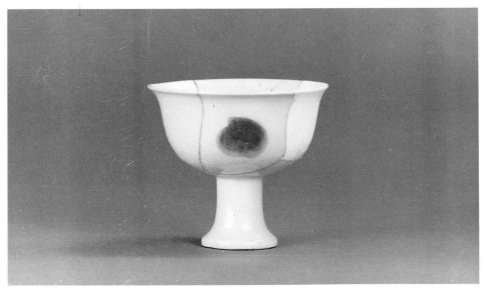

圖23. 珠山路出土紅三果靶盞

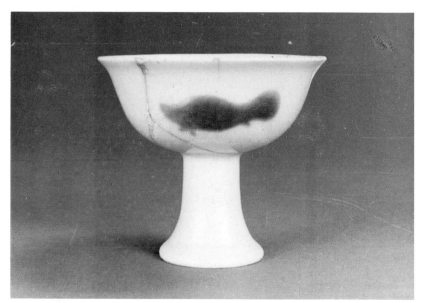

圖24. 珠山路出土紅三魚靶盞

生物）了。

　　就珠山路與中華路兩地出土的宣德瓷器來看，其花色品種都相當豐富，但在質量與比例方面卻有明顯的不同。如：

　　1. 出土於中華路的瓷器以白釉、紅釉、紫金釉碗盤為主，青花瓷器要略少一些；珠山路出土的則以青花、紅釉瓷器為多，白釉瓷器極少，前者與 1982 年永樂後期地層中出土瓷器的花色比例較為相近。

　　2. 出土於中華路的紅釉、白釉碗盤多刻六字雙行雙圈款，筆劃淺而輕，有些模糊不清；而珠山路出土碗盤不見刻款，盡為青花雙圈雙行款。中華路出土物顯然還沿永樂刻款舊例（即使用刻、印款），而珠山路出土物則已形成書寫青花年款的風氣。

　　3. 出土於中華路的白釉靶盞，多用鐵料堆出三魚（圖 21 ）或三果（圖 22 ），其器型也與永樂後期遺物相近；珠山路出土之白釉靶盞，全以銅紅釉堆出三果（圖 23 ）或三魚，器型較小而豐富；顯然前者屬探索階段的產品，後者（圖 24 ）則為成熟期的遺物。

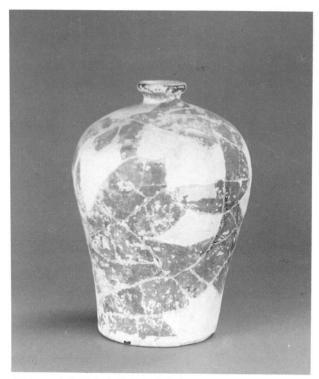

圖25. 中華路出土綠釉刻花梅瓶

4. 中華路出土之梅瓶多有器座，蓋淺而小（圖25、圖26），與元代造型十分相近。珠山路出土梅瓶全部無座，其蓋多作成鐘形，爲典型的宣德期的造型。

5. 中華路出土之祭紅器，釉層薄而光亮（成品率不高）且全爲刻款。珠山路出土物釉層肥厚柔潤，全爲青花款，其成品率也比較高，顯然前者早而後者晚。

綜上所考可知：中華路出土之坐蓋式蟲罐較早，珠山路出土之平蓋式蟲罐比較晚。

至於式一與式二，由於有疊壓關係，式一必早於式二，但就生產實際情況看，由於瓷窰工業垃圾多，遺物堆積形成比較快，式一雖早於式二，但時間不一定很長，它們之間的時差恐怕只在一、二年之間。因此筆者把

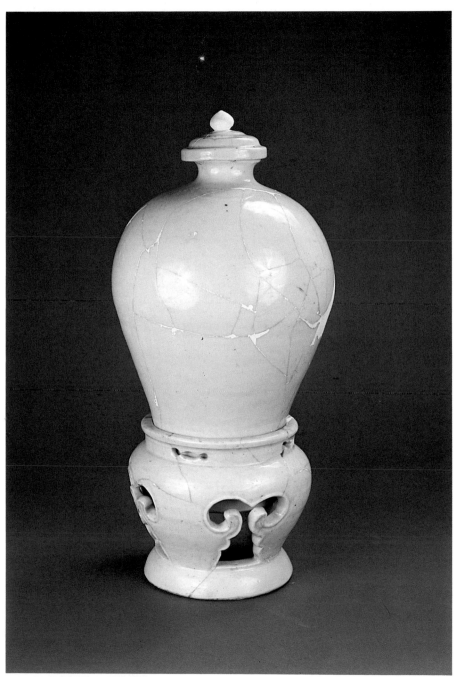

圖26. 中華路出土帶座梅瓶

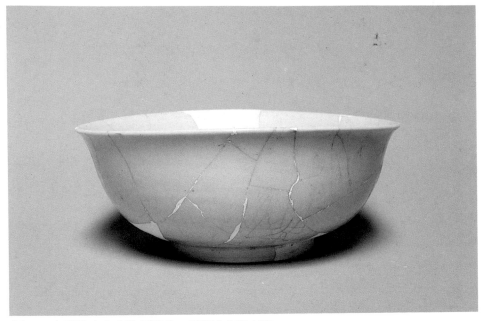

圖27. 中華路出土白釉刻雙角五爪龍紋白瓷大碗

式一與式二都視爲宣德早期的遺物。

　　但是式一與式二是否是宣德元年（公元 1425 年）
的製品，式三是否是宣德十年的遺物呢？筆者以爲式一
和式二以及與它們一道出土的瓷器，其燒造上限在洪熙
元年九月，下限在宣德五年（公元 1425～1430 年）因
爲：

　　1.《宣宗實錄》洪熙元年九月己酉條（按宣宗於該年
六月即帝位）：

命行在工部（北京工部）江西饒州造奉先殿太宗皇
帝幾筵、仁宗皇帝幾筵白瓷祭器①。

　　2.同書，宣德五年九月丁卯條：

罷饒州燒造磁器。初行在工部奏，遣官燒造白瓷龍
鳳紋器皿畢，又請增燒，上以勞民費物，遂命罷之
②。

圖28． 底部

　　把考古資料與上列文獻相對照，中華路出土物中有較多的白瓷碗盤和罐子，這裡發表的白瓷碗刻有五爪龍紋（圖 27、圖 28），再印證《明會典》中刊出的太朝祭器圖（大羹）（圖 29），筆者以爲：此器是中央王朝在景德鎮燒造的，用於奉先殿的祭器——即所謂「白磁龍鳳紋器皿」。

　　而把珠山路出土物的燒造時間定爲宣德八年至十年（公元 1433～1435 年）是因前揭《明實錄》記宣德五年停燒瓷器，宣德六年～七年都沒有燒造記錄。至宣德八年《大明會典》才有「尚膳監題准燒造龍鳳紋瓷器，差本部官員一員，關出該監式樣，往饒州燒造各樣瓷器四十四萬三千五百件」的記載③，據此可以推定：宣德八年至十年是宣德官窯的第二次燒造高潮。其數量之大十分驚人。而珠山中路發現數量極大宣德官窯瓷片與形形色色的龍鳳紋青花和紅釉瓷器，則爲《明會典》的記錄作出了具體而又可靠的注腳。

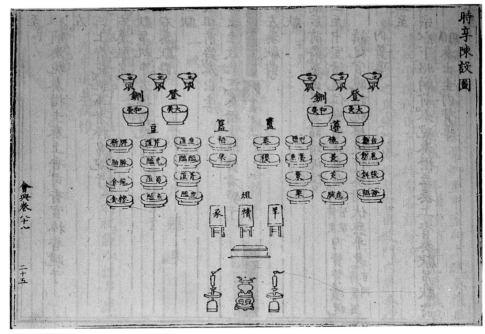

圖29. 明《會典》刊出之〈時享圖〉中之祭器—— 大类

　　綜上所述，式一式二製於宣德元年至五年，式三爲宣德八年至十年的晚期製品。把以上情況與傳世品相對照，蘇富比目錄中刊出的青花坐蓋式瓜葉紋蟲罐製於宣德早期。耿寶昌介紹的青花牡丹紋蟲罐與日本戶栗美術館所藏青花怪獸紋蟲罐則是宣德後期的製品。

　　至於宣德後期的蟲罐爲什麼器内無釉，這些問題就只能留在下面的相關章節去考察了。

注釋：

①《明實錄》册十六，《宣宗實錄》台北中央研究院歷史語言研究所版，頁231。

②同上書册十九《宣宗實錄》，頁 1654。

③明・李東陽等《明會典・工部・十四》江蘇廣陵古籍刊印社影印明刻本，頁 2632。

六、蟲罐的造型與年款

(一)關於造型

　　從傳世與出土的宣德官窯瓷器來看，其時的造型可分如下三大類：

　　1. 沿用前代名窯遺物之造型：如台北故宮收藏的青花斗笠碗與景德鎮出土的祭紅腰圓水仙盆等。前者造型來自宋代的定窯，後者則與汝窯青瓷水仙盆的造型一致；平口與花口折沿大盤的造型，仿自元青花；常見的日用碗盤與靶盞之類，顯然受到永樂官窯的影響。

　　2. 模仿伊斯蘭金屬器皿之造型，如青花單把水罐、扁壺、腰圓筆盒、短流直頸壺、金鐘碗、缽、盂等等。

　　3. 創新之作，如鴛鴦形鳥食罐（圖 30）、竹節（圖

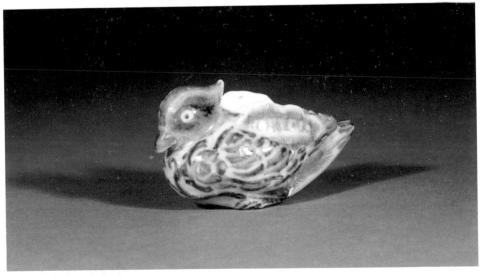

圖30.　鴛鴦形鳥食罐

圖31. 青花竹節形鳥食罐

31）、雙榴式鳥食罐（圖 32 ），壺類則有桃形（圖 34
）、雞頭形（圖 33 ）等。

　　那麼，宣德官窯蟋蟀罐又屬那一類造型呢？前揭明
人沈德符《萬曆野獲篇》雖然提到過「宣和盆」，但至今
都沒有出土物和公認的宋罐傳世，如果把注意力轉向繪
畫與版刻則可獲得以下幾種資料：

　　1. 台北故宮博物院藏宋、蘇漢臣《秋庭戲嬰圖》一幀
，圖中小兒傍置有蟋蟀罐四種①。

　　2. 上海圖書館藏明萬曆木刻本《鼎新圖像蟲經》刻出
不同式樣的蟲罐計有六種，可以理解為宋器的有兩種
——即所謂「宣和盆」與「平章盆」，所謂「宣和」為
宋徽宗紀年，宣和盆即徽宗宣和年間（公元 1119～1125
年）所製之盆，「平章盆」者，似可理解為南宋昏相賈
似道所用之蟲罐，因賈似道在南宋王朝曾任平章軍國事
一職，宋人習慣把這一職務簡稱「平章」（當時有所謂
「朝中無丞相，湖上有平章」之説）②。

圖32. 靑花石榴形鳥食罐

圖33. 綠釉雞頭壺

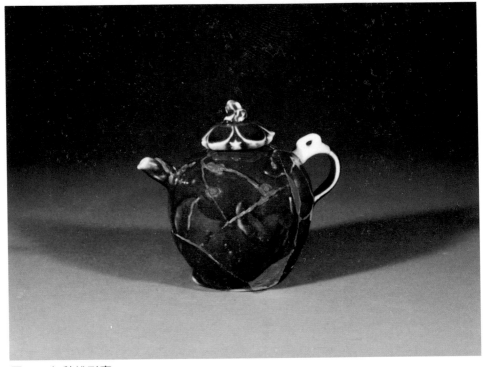

圖34. 紅釉桃形壺

3.民國二十三年（公元 1934 年）李石孫纂輯《蟋蟀譜》刊出蟲罐線圖十幀，其中標出年代的有下列六種，即(1)宋內府盆(2)宣和盆(3)平章盆(4)元至德盆(5)永樂盆(6)宣德盆③。

如果把上述三種資料貫串起來，我們似可列出如下程序：即北宋─（宣和盆）南宋─（平章盆）元─（至德盆）明初─（永樂盆）─宣德盆。但我們卻不能以此為根據，畫出宋～明蟋蟀罐造型的演進過程，因為台北故宮所藏《秋庭戲嬰圖》，書畫研究界以為是「後代畫家託名之作」。畫上雖鈐有「石渠寶笈初編」的印記，但寶笈初編又不見著錄，故知畫中乾隆時之收藏印也是在乾隆以後加蓋上去的。由於作品年代有疑問，我們就不

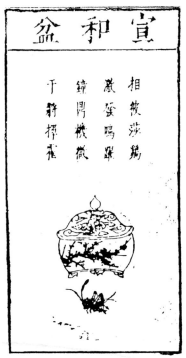

附圖　1.萬曆蟲經中的宋宣和盆　　2.萬曆蟲經中的宋平章盆

能引以爲據了④。

　　資料2爲明萬曆朝的木刻本，該書中刊出的「宣和盆」與「平章盆」，是否根據宋器繪出，雖還有待出土物來證實；但晚明文獻常常把「宣和盆」與「宣德盆」相提並論（如前揭《萬曆野獲篇》中講到宣德盆的價格時就用宣和盆作過比較），我們似可把書中刊出的線圖，視爲晚明文人心目中的宋代宣和盆的造型。

　　至於資料3，則爲本世紀三〇年代的作品。書中圖版除2、3來自萬曆《蟲經》之外，其他所謂宋、元、明蟲罐均無根據，特別是宣德盆上之龍紋爲近代形象，因此筆者以爲《蟋蟀譜》中所標線圖除圖2、圖3之外，其他圖形都很有可能是根據清代或近人製造的冒名僞器繪出。根據以上情況，現在勉強可以與宣德蟲罐作比較的資料，就只剩下萬曆《蟲經》中刊出的宣和盆（附圖1）與平章盆（附圖2）兩例了。

圖35. 明宣德淡青釉靶盞

　　考宣和盆，三足，蓋作尖頂，飛檐（蓋大於罐口而向外飄出），平章盆雖爲平底，但蓋的形制仍與宣和盆一致，兩器均與出土宣德罐不同。顯然宣德器和宋代蟲罐在造型上沒有聯繫。

　　那麼出土蟲罐之造型，是否是宣德窯的獨創之物呢？

　　清初著名詩人朱彝尊（公元 1629～1709 年）在《蟋蟀二首》詩中提到宣德瓷盆時說：

　　冷盆宮樣巧，
　　制器自宣皇⑤。

　　據此，可知出土蟲罐之造型在清初是被人稱之爲「宮樣」的。所謂「宮樣」者，即認爲該器式樣來自宣德宮中，顯然是宣德官窯的獨創之物了。在宋、元時代的

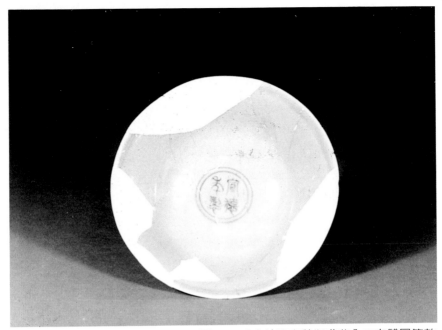

圖36. 明宣德淡靑釉靶盞蓋內四字雙圈篆款

蟋蟀罐沒有發現之前，筆者同意淸人朱彝尊的看法——即認爲該式樣之蟲罐，始製於宣德官窰。

㈡關於年款

就考古資料來看，有年款的官窰瓷器始見於永樂，但帶款的永樂官窰器，也只有甜白和祭紅靶盞兩種，書體只見四字篆文，也只有刻印兩種形式，數量極爲稀少⑥。至宣德情況大變，無論是從傳世品還是從景德鎮明御器廠出土的瓷器來看，其時的製品絕大多數都有年款，只不過早期的比較雜——既有刻款、靑花款，還有鐵繪款與釉上矾紅款之類，其字數有四字、六字，字體有楷書與篆書（圖 37、圖 36）之分，排列形式有單行（橫排、豎排）雙行、三行排及字外加雙圈或單圈之類，這些情況應屬初創階段的多種嘗試。而至晚期才出現靑一色的楷書靑花款，顯然這時已形成書款制度，並有固定成式了。

45

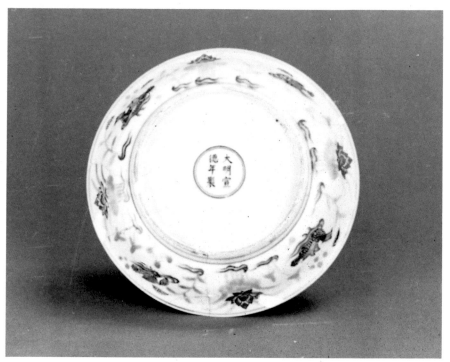

圖37. 珠山出土宣德五彩蓮池鴛鴦紋盤上之六字雙圈款

　　關於宣德官窯瓷器，其款式字體雖有若干共同點，但其書寫水平還是有高、低之別的。也就是說，稱得上結構謹嚴，筆法遒勁的年款並不多見，經多年觀察，出土於明御廠故址的成千上萬的瓷器中，有如下幾例水平較高，值得介紹。

　　1.宣德鬥彩蓮池鴛鴦紋盤（圖37、圖38）；

　　2.矾紅彩龍紋靶盞（圖39、圖40）；

　　3.孔雀綠地青花魚藻紋盤（圖41、圖42）；

　　4.青花雙龍紋蟋蟀罐。

　　上揭器1為宣德窯創新之物，2、3為罕見的品種，器4則為宣德帝的御用器。上述瓷器上的款字較其他瓷器上的精美，顯然是因這些瓷器為皇帝使用或需經皇帝過目的產品，其底款當是明御廠選擇書法修養最高的工匠所書寫。（按：此種字體可稱為明宣德時期之宮廷字體）

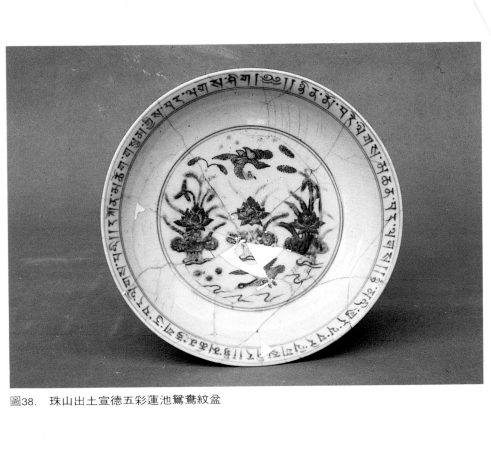

圖38. 珠山出土宣德五彩蓮池鴛鴦紋盆

　　前些年筆者曾把永宣瓷器上的年款，和明代初年最
有影響的一些書法家的墨跡進行過比較，結果發現瓷器
上的篆書與楷書都和著名書法家沈度的墨跡（圖43）十
分相似。那麼沈度是否有可能爲瓷器寫款呢？明代著名
學者焦竑《玉堂叢語‧卷七‧巧藝》謂：

　　度書獨爲上所愛，凡玉冊、金簡，用之宗廟、朝廷
　　、藏祕府、施四裔、刻之貞石、傳與後世，一切大
　　製作必命度書⑦。

　　如果把焦竑的記載與前揭《明實錄》宣德元年「命工
部造奉先殿太宗皇帝、仁宗皇帝幾筵白龍鳳紋瓷」的詔
書相印證，可知中華路出土白瓷和其他龍鳳紋瓷器上的

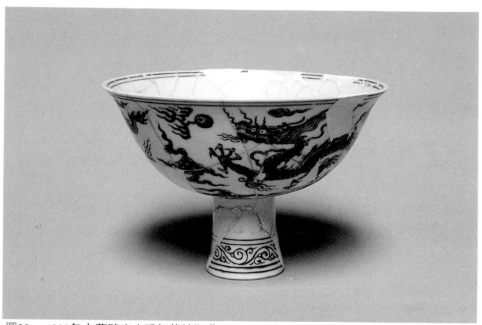

圖39. 1993年中華路出土矾紅龍紋靶盞

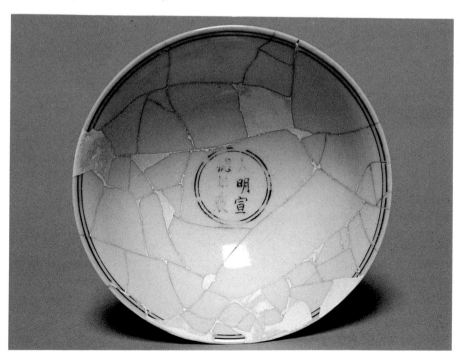

圖40. 1993年中華路出土矾紅靶盞上之年款

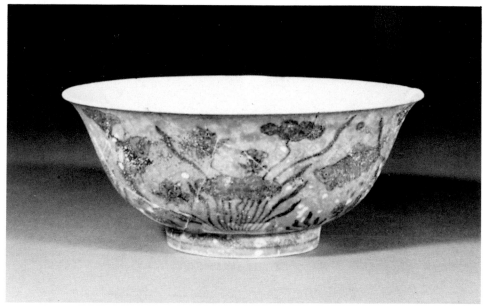

圖41. 1984年珠山西側出土孔雀綠地青花碗

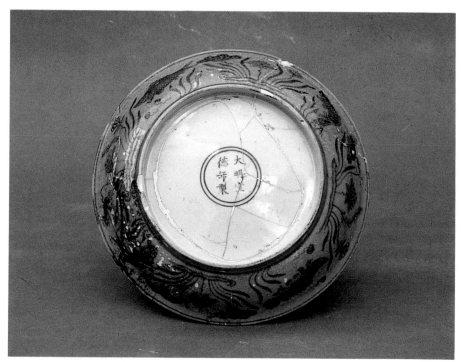

圖42. 1984年珠山西側出土孔雀綠地青花碗盤及盤底款

圖43. 沈度墨跡

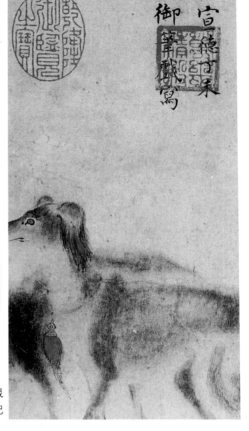

圖44. 美國哈佛大學沙可樂博物館藏
宣宗御筆〈雙犬圖〉上的題記

六字楷書款必出沈度手筆（即由沈度書寫粉本後，交景
德鎮工匠臨摹在瓷器之上），因爲有龍鳳的白瓷是用之
「宗廟」的祭器。但宣德帝喜歡的蟋蟀罐並不用於宗廟
，又非施之四裔的重器，更不能列入大製作之內，其年
款是否也由沈度書寫粉本呢？筆者以爲既有可能出自沈
度，或許也有可能出自宣宗御筆，因爲美國哈佛大學沙
可樂博物館收藏的宣德御筆《獵犬圖》（圖44）與堪薩斯
納爾遜美術館收藏的宣宗御筆《一笑圖》（圖45）上的宣
德帝親筆書寫的紀年題記⑧，與珠山出土的青花龍紋蟋
蟀罐上六字橫、豎款有些相似（圖46），明人又說宣宗
書法「微帶沈度姿態」⑨，因此筆者以爲宣德帝爲自己

50

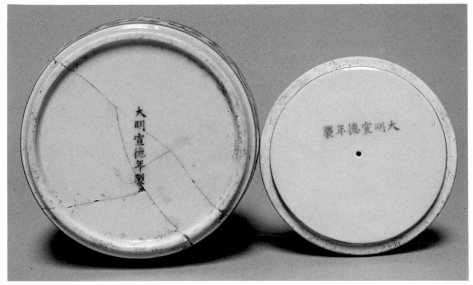

圖46.　青花五爪龍紋蟋蟀罐上之單行款

的心愛之物，書寫年款（粉本）下達御器廠，命工匠臨
摹上瓷，也不是沒有可能的。

注釋：

①台北故宮博物院編《嬰戲圖》故宮 1991 年版，圖九，頁 19、83，又台
　北《故宮書畫圖錄》冊二，頁 69～70。
②宋・賈秋壑輯《鼎新圖像蟲經》上海圖書館藏萬曆木刻本，圖 5、6。
③李石孫輯《蟋蟀譜》民國二十年北京石印本，蟋蟀譜目錄，頁 1～10。
④同注①。
⑤清・朱彝尊《曝書亭集》卷二十三，民國間排印本，頁 284
⑥劉新園《景德鎮明御廠故址出土永樂、宣德瓷器之研究》《景德鎮珠山
　出土永樂、宣德瓷器展覽目錄》香港市政局 1989 年版，頁 4～43。
⑦明・焦竑《玉堂叢語・卷七・巧藝》，第五條中華書局排印本，頁 257
　。
⑧（美）達勒斯美術博物編《大明畫家——宮廷與浙派》英文版，頁
　54—55。
⑨明・沈德符《萬曆野獲編・補遺・列朝》條，中華書局排印本，冊下，
　頁 790。

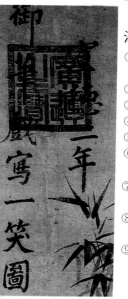

圖45.　美國堪薩斯納爾遜美術館藏宣宗《一笑閣》中之御筆題款

七、青花蟋蟀罐上的走獸與花鳥紋

上述蟲罐上的青花花紋，如龍鳳、海獸、花卉、瓜果之類，都見於明御廠故址出土的永樂官窯瓷器，應屬所謂常見紋樣。但有一些卻比永樂瓷器上的畫得更精彩。如行龍紋，其形象就顯得特別雄偉。而螭龍紋，以往發現的都畫作四爪或三爪，而此罐則作五爪，亦屬僅見之物。儘管這些紋樣畫得比前朝更傳神，或者更有趣，甚至在某些細部也有所變化，但其畫稿仍來自永樂官窯，因而可以不論。現在需要討論的，就是那些不見諸以往瓷器的新紋樣。

㈠怪獸紋

繪怪獸紋的蟲罐出土有兩件，罐外壁繪樹石怪獸（圖 47、圖 48 ），罐蓋僅繪同類怪獸一只而無背景。日本戶栗美術館藏有一青花蟲罐，其紋飾與出土物相同，但罐蓋卻繪卷草紋，鑒於宣德蟲罐罐壁與罐蓋之花紋題材必須一致，因此可知，戶栗美術館的蟲罐之蓋不是繪怪獸罐的蓋子（按：珠山曾有繪卷草紋的蟲罐殘片出土）。

以上出土與傳世瓷器上所繪之怪獸，頭尖四足，前肋間長肉翅一對。形象凶猛，奔馳於坡石與樹木之間。該紋樣不見於前代瓷器，日本戶栗美術館的研究者把他定名為「應龍」。①

魏（公元三世紀）張揖《廣雅·釋魚》謂：「龍，有翼曰應龍」②有趣的是明代著名史學家焦竑還記載了宣德帝與應龍的一段史實，現摘抄如下：焦竑《玉堂叢語·文學》謂：

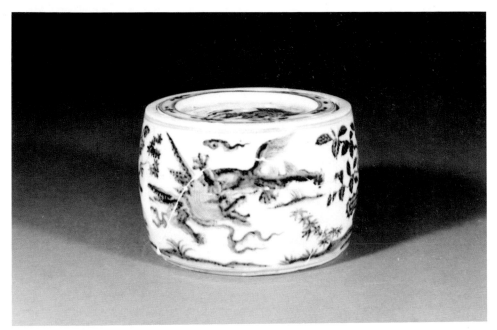

圖47. 蟲罐上的回首式天馬

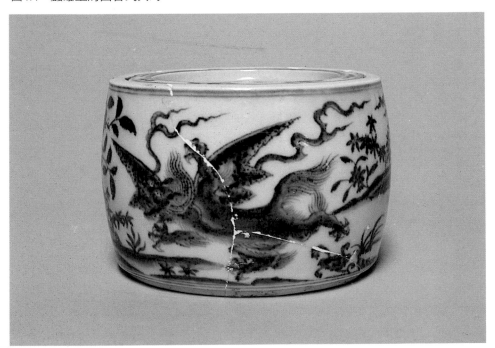

圖48. 蟲罐上的前躍式天馬

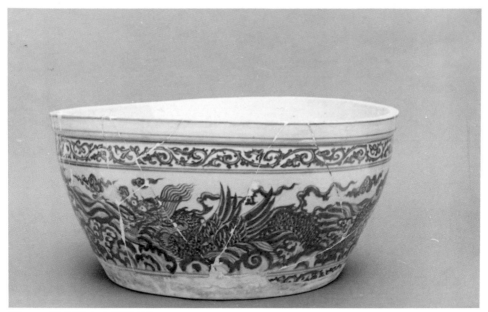

圖49. 珠山路出土應龍紋缸

景陵（宣德葬景陵）一日禁中閱畫，見龍有翼而飛
者，訝之。遣問之閣中，三楊輩皆不能對，上顧諸
史官曰：「有能知之者否？」陳繼時在下列，出對
曰：「龍有翅而飛，曰應龍。」問所出，曰：「見
爾雅。」命取爾雅視之，信然③。

若把上列權威文獻與蟲罐上的紋樣作出比較，顯然
不符，因為：

1. 漢許慎《說文解字》謂：「龍為鱗蟲之長」④。而
怪獸形體似狗，渾身長毛，即使有翼也不是應龍。因為
龍與應龍，只有有翼和無翼的差別，而怪獸則不屬鱗蟲
類。

2. 前揭《說文解字》又謂龍有「春分登天，秋分潛淵
」的習性⑤，故大凡繪龍紋的工藝品，多以雲水為背景
，而怪獸則生活在樹石之間，與龍的生態環境不同，因
而不是應龍。

3. 與前揭文獻完全吻合的應龍紋瓷器，宣德官窯已

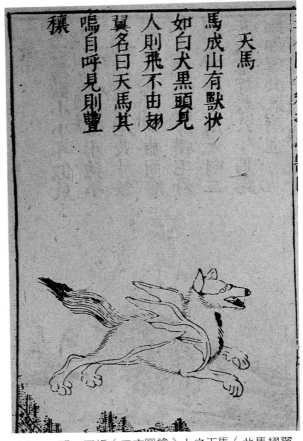

圖50.　明・王圻《三才圖繪》上之天馬（此馬翅翼
　　　　畫得特小，故形象不如明初天馬紋雄偉）

有燒造，景德鎮珠山明御廠故址也曾發現兩件（圖49）
，一件與大衞德舊藏相似，一件爲青花罐尚未在傳世品
中見到。

　　那麼，蟲罐上的這匹既非應龍，又不是現實世界動
物的怪獸，究竟是什麼？當時人在瓷器上彩畫它的目的
何在？要探索這些問題，就只能求之於神話著作了。

　　衆所周知，《山海經》是我國的一部最古老（約成書
於戰國至西漢）與最有影響的神話與地理書。該書第三
卷《北山經・北次三經》謂：

又東北二百里，曰馬成之山，其上多文石，其陰多金玉。有獸焉，其狀如白犬而黑頭，見人則飛（清畢沅謂「言肉翅飛行自在」），其名曰天馬，其鳴自糾⑥。

如果把蠱罐紋飾與上揭文獻相印證，筆者以爲「怪獸」即是天馬。但這一想法似乎容易引起懷疑，因爲怪獸與馬的形象相差太遠。但若把圖樣與文獻對照，似無多大問題，因爲：

1.《山海經》記載的天馬，並不因外形與馬相似，而是因其鳴叫之聲與「天馬」二字的發音相近而得名（即所謂「其名自糾」，按：糾，呼喚也）。

2.《山海經》記天馬，除有一對用於飛翔的翼翅之外，其形如犬，顯然與瓷器上的尖頭四足，渾身披毛，兩肋長有一對翅膀的怪獸吻合。

明嘉靖進士王圻在《三才圖繪》中，也曾以《山海經》爲根據，繪製過一幅天馬圖。現在把他和蠱罐上的紋樣一同刊出，二圖在藝術上雖有天壤之別，但所繪怪獸之特徵卻無重大差異。因而可以確定：蠱罐上的怪獸，不是應龍，而是明初藝術家想像中的「天馬」。

明・王圻《三才圖繪・鳥獸卷，三十四》天馬圖上之說明文字謂：

天馬，馬成山有獸，狀如白犬，黑頭，見人則飛，不由翅翼，名曰天馬，其名自呼，見則豐穰⑦（圖50）。

這段文字顯然來自《山海經》，但與前揭《山海經》的原文對校，卻有不同。王圻書在「見人則飛」之後，加了「不由翅翼」四字。改「自糾」爲「自呼」，這些變動還與原作出入不大，但引人注目的是：「其名自呼」後，加了一句「見則豐穰」（筆者按：見顏師古注《漢書・韓信傳》，謂「見，顯露也。」又，《正字通》謂「穰，禾實豐熟也」）這一句的出現，說明《山海經》中的「天馬」，至遲在明代已經成爲象徵豐年的「瑞獸」了。當時人把這匹並不美觀的怪獸畫在瓷器上，顯然是出於對豐年的渴望（即天馬以圖畫的形式出現在瓷器上，也許會有預兆豐年的功能），它出現在普通瓷器上可作如是觀，但被工匠們鄭重其事地畫在宣德皇帝親自使用的蟲罐之上，就當有更深一層的用意了。

我們知道，宣德帝在很小的時候就得到了他祖父——永樂帝特別的鍾愛，稍長，永樂帝就有意按儒家要求把他培養成未來的理想的「仁君」，故經常要他觀察「農具及田家衣食，並作《務本訓》（即重視農事的指示）授之」⑧即使在大漠中討伐蒙元殘餘勢力時，也要儒生——大學士胡廣，爲帶在身邊的皇太孫「講論經史」⑨。宣宗即皇帝位後，以儒家標準來要求自己，自在意料之中，但不要忘記，這位君臨天下的帝王，又是一個年僅 26 歲的青年，他富於藝術才華，並有多種多樣的愛好，有些愛好——如騎射、書畫、辭章之類可以爲朝中的儒臣所接受；有些愛好——如「促織之好」就不一定符合儒家行條了。明人王世貞《弇州史料》錄有宣德九年朝中要蘇州進蟋蟀千只的文件，前揭《萬曆野獲編》說，這個文件是以「密詔」的形式發給況鐘（蘇州知府）

圖51. 元靑花大盤上蓮池鴛鴦紋

的⑩，這「密詔」正是宣德帝在尊崇儒術的同時，又不放棄個人欲望的明證。那麼，用天馬裝飾蟋蟀罐，顯然就是以明君自居的朱瞻基，用極委婉的形式向他的臣民表白自己：雖在玩物，而不會喪志（即在鬥蟲時，也不忘為民祈禱豐年），表白他在「萬機之暇」的一點小小的愛好，與臭名昭彰的南宋宰相——因好促織而誤國的賈似道，有「本質上」的不同。

綜上所考，可知繪有天馬紋的蟲罐與《弇州史料》中輯錄的宣德九年的密詔，對研究明初宮廷生活，有同等重要的史料價值。

㈡蓮池珍禽紋

彩繪蓮池花鳥紋的蟲罐僅出土兩件，未見傳世品。當時的設計者以變形荷葉與荷花布滿罐壁。在預留的較小的空間之內綴以綬帶、翠鳥、鴛鴦，特別值得注意的是：鴛鴦雖有一對，但只畫雄而不畫雌（即無與鴨子形象相近之雌鳥），這種處理花鳥關係與描畫鴛鴦的手法，都與宋元瓷器上的同類紋樣不同（如台北故宮所藏宋定窯印花鴛鴦紋碟以及北京故宮所藏元青花蓮池鴛鴦紋大盤〔圖51〕）。宋元時代有蓮池珍禽紋的瓷器，總是以鳥為主，以花葉為輔，故鳥的位置顯著，占據空間也比較大；而該類紋飾則恰恰相反，即以荷葉荷花為主，鳥兒畫得特別小，它顯然與宋元工藝品無關。如果跳過宋、元，把它和唐代工藝品上的花紋相比較，我們便會發現它們之間有著密切的聯繫。如 1970 年西安市何家村出土的唐·孔雀紋銀箱，以及西安市韓森寨十字街出土的唐花鳥蓮瓣紋高足銀杯上的紋飾，即以花葉為主，穿

圖52. 西安出土唐代銀箱上的花紋

插其間的鳥兒都畫得比較小，其構圖風格與青花花紋相近。又如西安市郊之北村唐墓出土的印花銀盒（圖52）⑪，日本東京博物館收藏的三彩陶枕（圖53）⑫以及新疆阿斯塔拉出土的黃色蠟纈紗都有鴛鴦紋（圖54），但都只畫雄而不畫雌⑬，與宣德蟲罐（圖55）上的情況完全相同，而與宋元時代的同類紋飾不同，因此筆者以爲上述蟲罐紋飾必來自唐代金銀器，或者借鑒唐代銀器花紋而創作。這種情況在宣德官窯中極爲罕見，應屬絕無僅有的孤例。

(三)與繪畫相關的紋樣

宣德蟲罐上既有傳統紋樣和前揭的幾例罕見的圖案

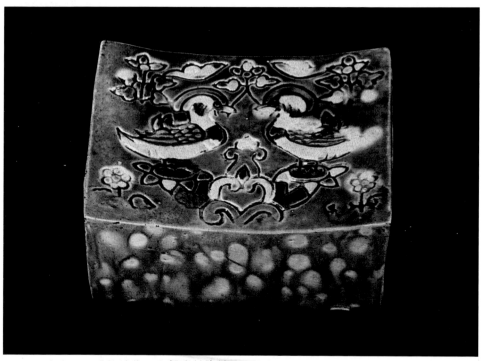

圖53. 東京國立博物館藏三彩鴛鴦紋陶枕

圖54. 新疆吐魯番出土
唐代的鴛鴦紋紗

，也有一組構圖新穎，題材較爲豐富的花紋，現編號插圖如下：

1 號罐所繪黃鸝白鷺（圖 56、圖 57），顯然是寫唐代大詩人杜甫的「兩個黃鸝鳴翠柳，一行白鷺上青天」的詩意，2 號罐蓋上所繪鷹犬與罐壁所繪一組飛鷹（圖 58、圖 59），顯然與宣德帝的畋獵愛好有關，不過，我們在這裡不討論紋飾的內容，只關心它們的構圖形式與藝術手法，因爲這組紋飾在形式上和以往的瓷器花紋有如下的不同：

1. 該組瓷器紋飾，都以較爲寫實的手法描繪對象，而不作變形處理。比如宋、元時代用雲龍紋裝飾的瓷器，其雲紋不是畫作美麗折帶式就是畫作四角式（其雲的結構骨式作卍字形），而此罐雲龍紋上之雲彩，就著重表現其洶湧、翻滾之態，而不作變形處理，其手法相當寫實，與繪畫極爲相近。

2. 該組紋樣在構圖時強調虛實與疏密的對比，一般來說近景爲實畫得較少；遠景爲虛占據空間大，其畫面就顯得特別空靈。而不像二方連續，四方聯續以及適合紋樣之類，講究紋飾的全面分布，強調水路（即紋飾以外的空間）與節奏的均勻。

3. 在用色時強調遠近與濃淡的變化，也即是說近景畫得比較濃，而遠景則用淡料繪出；而不像圖案畫那樣只講究紋樣的組織，而不強調遠近關係。

如果避開造型，僅從紋樣上著眼，罐蓋上的花紋，宛如南宋院體畫家在圖扇上作出的一幅幅花鳥小景，而展開的罐面紋樣，則有如繪畫中的橫披或長卷中的若干段落，這些紋樣的構圖形式和前代常用圖案不同，顯然與繪畫藝術有相當密切的關係。

圖55. 宣德蓮池珍禽紋罐

　　明人王士性在《廣志繹》一書中評論宣德成化青花和
五彩瓷器時說：「二窯皆殿中畫院人遣畫也」⑭過去由
於所見宣、成瓷器以二方連續、四方聯續以及適合紋樣
具多，因而未能引起注意，現在隨著這組蟲罐的出土，
王士性的論斷爲探索蟲罐紋飾的來源提供了線索；而蟲
罐紋飾又給他的記述作了豐滿而又可靠的注釋。

　　如果把王士性的論斷印證明初畫史資料，可知「殿
中畫院人」指的就是供職於仁智殿的宮廷畫家。宣德早
期有花鳥名手邊文昭，稍後的周文靖、石銳、商喜、商
祚等都擅長「繪製花木與翎毛」⑮。

　　那麼蟲罐紋樣又出自那位畫家的手筆呢？限於資料
，本文雖不能作出更深一層的研究，但仍可肯定其「粉
本」必出自這個羣體。這是因爲景德鎮自有官窯之日伊
始，其產品的造型與紋飾（即所謂「樣制」）都由在京
的相關機構中的藝術家設計。如《元史・百官志》記：元

圖56. 一號罐上之（1／2）杜甫詩意圖（兩個黃鸝鳴翠柳，一行白鷺上青天）

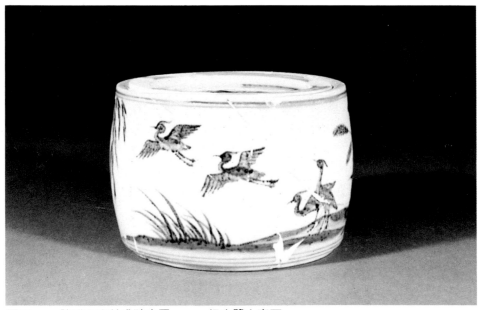

圖57. 一號罐上之杜甫詩意圖── 一行白鷺上青天

64

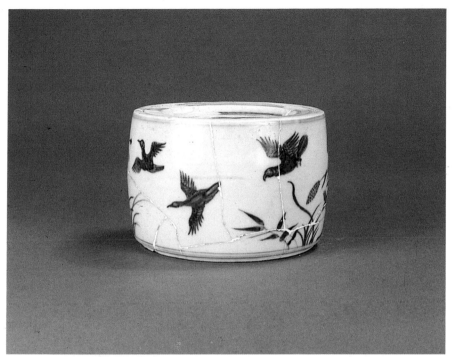

圖58. 二號罐上畫獵犬飛鷹

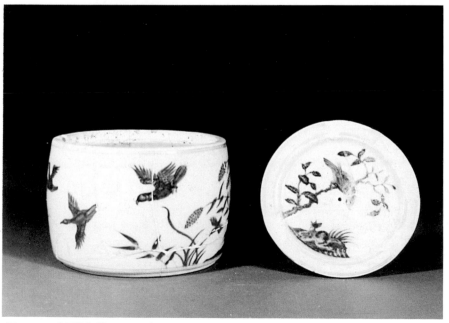

圖59. 二號罐上畫獵犬飛鷹

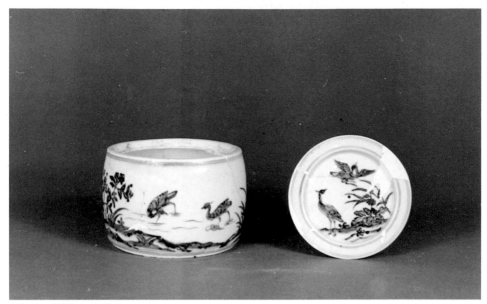

圖60. 洲渚水禽紋

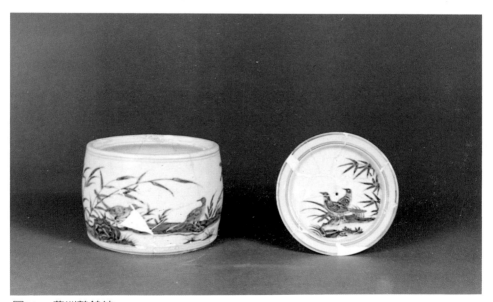

圖61. 蘆洲鵪鴒紋

官窯（浮梁磁局）生產的御用器的造型與紋飾就由將作院·諸路金玉人匠總管府中的「畫局」所設計⑯。前揭《明會典》記宣德間燒造御器之「樣式」由尚繕監關出者，也就是說，其「樣式」由宮廷畫家設計之後，通過尚繕監下達景德鎮的。

　　不過我們在追溯蟲罐花紋的設計者時，也不能把宣德帝本人排開，因爲這位帝王不僅僅是蟋蟀迷，而且也是「凡山水、人物、花卉、翎毛無不臻妙」的畫家，並且有「親御翰墨以賜左右」的習慣⑰，這位既擅長繪畫又喜歡鬥蟲的宣德帝，爲自己喜愛的蟲罐設計一兩個紋樣，交景德鎮御器廠工匠描繪，或者遣殿中畫院中人至鎮製作，也不是沒有可能的。

　　綜上所考，明御廠故址出土的一組蟲罐上的花紋，是宣德時宮廷畫家爲青花瓷器設計紋飾的最確鑿的證據。

注釋：

①日本戶栗美術館《中國陶磁名品圖錄》東京綠箱社 1988 年日文本，頁 87。

②魏·張揖《廣雅》卷十·釋魚《叢書集成初編》影印本，頁 134。

③明·焦竑《玉堂叢語·卷一·文學》條，中華書局排印本，頁 21。

④清·段玉裁注·漢·許慎《說文解字，第十一篇下·龍部》上海古籍出版社，1981 年影印本，頁 582。

⑤同注釋④。

⑥清·郝懿行《山海經疏·北山經》上海還讀樓光緒十二年（公元 1882 年）校刊本，卷三，頁 14。

⑦明·王圻·王恩義編集《三才圖繪·鳥獸卷四·天馬》條，上海古籍書店影印明萬曆本，冊中，頁 2235。

⑧清・張廷玉等《明史・卷九・宣宗本紀》中華書局排印標點本，冊一，頁 115。

⑨同注釋⑧。

⑩明・沈德符《萬曆野獲編・卷二十四・技藝・鬥物》條：「……最微爲蟋蟀鬥……我朝宣宗最嫻此戲，曾密詔蘇州知府況鐘進貢千個。」中華書局排印本，冊中，頁 625。

⑪鎮江博物館，陝西省博物館編《唐代金銀器》文物出版社，圖 99-105。

⑫日《世界陶磁全集・冊十一・隋唐》卷，小學館 1976 年日文版，彩色圖版 220。

⑬出土文物展覽工作組，文物出版社合編《文化大革命期間出土文物第一輯》，文物出版社 1973 年版，頁 104。

⑭明・王士性《廣志鐸・卷四・江南諸省》中華書局排印本，頁 84。

⑮明・沈德符《萬曆野獲編・仁智等殿官》條謂：「本朝以技藝進俱隸仁智殿」中華書局排印本，冊上，頁 249。
又，穆益編《明代院休浙派史料》上海人民美術出版社 1985 年排印本，頁 17-33。

⑯劉新園《元青花特異紋飾與將作院所屬浮梁磁局與畫局》日本《貿易陶磁研究》第三輯，中日文合刊本，頁 1-29。

⑰清初・徐沁《明畫錄》，《于安瀾畫史叢刊》上海古籍出版社排印本，冊三《明畫錄》卷一，頁 1。

八、宣德官窯蟲罐是「鬥盆」而非「養盆」

　　從前揭文獻來看，中國人飼養蟋蟀始於唐代。但唐、宋時代裝盛蟋蟀的器具卻與後代不同，也就是說唐宋人養蟋蟀像養鳥一樣，用的是「籠」（一種有孔隙的編織物），而後代人用的則是有蓋的盆或者罐。

　　衆所週知：蟋蟀是一種所謂「陰蟲」，他喜歡陰暗而又潮濕的環境①。顯然用帶蓋的盆罐飼養，要比用金絲籠、銀絲籠②或者象牙雕刻籠③之類，要科學得多。

　　那麼，用盆罐養蟋蟀始於何時呢？就前揭《西湖老人繁勝錄》來看，似始於南宋。因他談到南宋杭州蟲具時，已列有「瓦盆」，但在記述瓦盆的同時，也記述了籠，因此可以認爲其時爲籠、罐並用期。南宋至明初因史料缺略而情況不明，但可以肯定在明宣德時鬥蟲者已揚棄籠養舊法，而普遍使用盆罐飼養了。至明代晚期，文獻中出現了「鬥盆」一詞，這顯然是儲蟲盆罐又有分工的標誌。

　　明・劉侗《促織志》記當時京師鬥蟲情景謂：

> 初鬥，蟲主者各納蟲乎比籠，身等，色等合，而納乎「鬥盆」。蟲勝主勝，蟲負主負。勝者翹然長鳴，以報其主④。

　　這裡提到的「鬥盆」，顯然是針對養蟋蟀的盆子而言的。那麼鬥盆與養盆又有那些不同呢？

　　清乾隆間朱從延輯著《王孫監・盆柵名式》條說：

> 初用絕大蛋盆，名鬥盆。繼用園棚，以紙爲之，如帽籠式，而上無遮蓋。每致交口，有跳出棚外者，且內廣闊，猝難湊頭，此未盡善之式也。後改爲長柵，亦曰方柵，如書本式樣，稍狹，高寸餘…⑤。

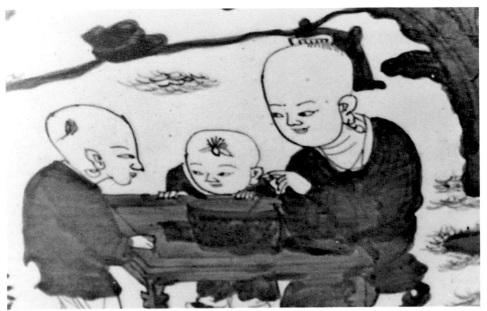

圖62. 明・嘉靖青花嬰戲紋罐，罐面畫一小兒執一針狀物往盆中撥弄，此盆爲形體較大
　　　的鬥盆（即王孫鑑中所說的絕大蛩盆），日本出光美術館藏

圖63. 1885年《點石齋畫報》刊出鬥蟋蟀圖，几案與多寶格中筒式罐爲養盆，大桌上
　　　一方形器即是「方柵」

上述「蛩盆」與「方柵」還可以通過圖畫看到其具體情形。

1.日本出光美術館所藏明嘉靖官窯青花嬰戲大蓋罐，腹部繪三童圍著一小桌，桌上放著大罐，一小兒右手拿著一根細長的針狀物正往盆中撥弄（圖62），對照今日鬥蟲情景，顯而易見，小兒手中針狀物，就是頂端粘有鼠鬚的「芡」──一種爲了挑逗蟋蟀角鬥而使用的工具。而那個大大的罐子（蓋放在左側）就是前揭文獻中所説的「鬥盆」。

2.清光緒十一年（公元1885年）上海出版的《點石齋畫報》刊有一張鬥蟋蟀的線圖，圖中多寶格與茶几上都擺著圓圓的帶蓋的桶式罐子，許多人圍著一個方桌，都注視著桌上的一個方盆，一拖長辮戴眼鏡的中年人手裡拿著一根細長的針狀物（芡），方而且矮的盆子，即前揭文獻中所説的「方柵」。而放在多寶格與茶几上衆多的圓罐，即是養蟋蟀的常用罐子──即所謂「養盆」。

如果把出土宣德蟲罐（圖64）與青花瓷畫上的鬥盆相比較，從圖畫中的人與罐的比例上看，圖畫中的罐子大而宣德蟲罐則比較小，若與線圖相比較，不僅和鬥蟋蟀的方盆不同，倒和放置在几案與多寶格中的養罐十分相似。那麼，出土宣德瓷罐是養盆還是「鬥盆」呢？

筆者以爲是「鬥盆」。因爲：

1.瓷質蓋罐不能飼養蟋蟀。

對蟋蟀的飼養有著較深研究的孟昭連在論述養蟲的盆罐時説：「金、玉、戧金（按：指描金瓷器），皆不如陶盆爲佳」⑥。筆者曾就此訪問過有經驗的養蟲家，

他們説不僅金、玉與瓷器，凡分子結構致密的材料都不能用作養蟋蟀的罐子。蟋蟀雖然喜歡較爲陰暗的環境，但暗必須透氣，陰不能積水。用瓷器作蟲罐，雖有陰而暗的優點，但由於瓷胎緻密存放在罐中的蟋蟀飼料，因不滲水不透氣，而容易腐蝕，蟋蟀也會在這樣缺氧的環境中窒息致死，因此我國南、北鬥蟲家都用陶罐，而絕無用瓷罐養蟋蟀的實例。

2. 出土瓷罐有鬥盆的特徵。

就鬥蟲家的經驗來看，他們認爲鬥盆之底不能光滑，但又不宜粗硬，因爲二蟲相鬥時用力極猛，盆底光滑，容易滑倒；而粗硬，又會把蟲的足鋒磨傷。筆者曾就這些要求，檢查過出土蟲罐，發現第一式（無款罐）內牆有晶瑩的釉層，而內底則不掛釉，裸露著的瓷胎，顯然是爲了防止鬥蟲滑倒而設計。第二式（單行橫、豎款罐）內牆與第一式同，但內底已有一層極稀薄的釉層，而且有意刷得不平、不滿，有不少地方還有露胎的痕跡。該類蟲罐的底部，很可能是爲了避免粗硬的瓷胎把鬥蟲的足鋒磨傷而設計。但即使如此，還會產生打滑的現象。而第三式（即雙行雙圈款罐）不僅底部無釉，內壁也不掛釉，這顯然是對第二式的否定，但也不是對第一式的重複。因爲前揭《王孫監》曾記宣德間：有一種「夾底盆，內用磨細五色磚片，間雜成紋鑲於盆底，如鋪方磚式」⑦。因此筆者以爲第三式罐，即是夾底罐的半成品，其鋪磚工作很可能是運往北京後再完成，其無釉的內壁，顯然是爲了便於用膠粘緊磚片而需要的糙面。底部鋪磚的鬥盆，有澀而不粗，細而不滑的特點，蟋蟀在上面搏鬥，就不會有打滑或磨傷足鋒的危險了。該類的

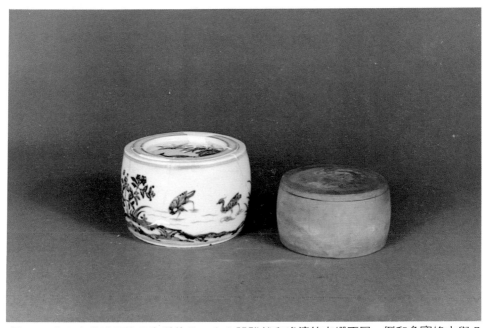

圖64. 出土宣德罐與傳世陶質養盆：出土器雖然和晚清的方柵不同，倒和多寶格中與几案上的養盆相似

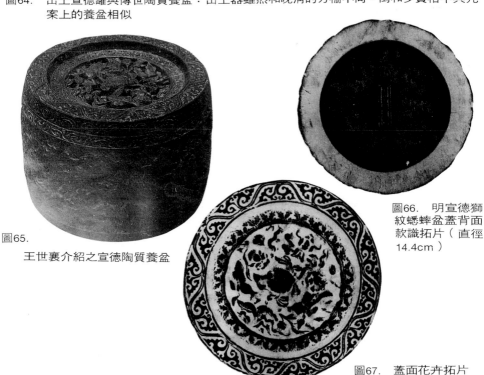

圖65.
王世襄介紹之宣德陶質養盆

圖66. 明宣德獅紋蟋蟀盆蓋背面款識拓片（直徑14.4cm）

圖67. 蓋面花卉拓片

盆子，是最佳的鬥盆。

　　既然瓷罐是鬥盆，那麼宣德宮中又使用什麼樣的盆、罐來養蟋蟀呢？聯繫前揭明人李詡《戒庵老人漫筆》中的有關記載，可知其時宮中飼養蟋蟀的器具是蘇州陸墓一帶燒造的陶質盆罐。就現今傳世的陸墓陶罐來看，有不少有宣德年款（美國大都會博物館就藏有這類陶盆），但由於無出土的標準器，人們都不敢確認。最近王世襄在其《秋蟲六憶》一文中，介紹了一件可以認爲是宣德年間的陶質養盆（圖 65），該盆刻雙獅繡球紋，直徑13.7 厘米，底刻陽文「大明宣德年製」六字單行豎款⑧。對照前揭明御廠故址出土的蟲罐，王世襄介紹的刻花陶盆，和中華路上層出土的有單行紀年款的青花瓷罐的造型、容量與款式大致相同。如果傳世刻花陶盆的燒造年代可靠，本文可得如下結論：

　　1. 晚明文獻中所述的「鬥盆」與「養盆」之類，早在明宣德間已經出現。

　　2. 其時的「鬥盆」與「養盆」只在材質方面有所不同（即鬥盆用瓷，養盆用陶）在容量與造型方面尚無根本差別。

　　3. 聯繫實物史料，前揭《王孫鑑》一書中所説的用「絕大蠻盆作鬥盆」的制度，很可能出現在宣德後約一個世紀的明世宗嘉靖年間⑨。

　　按常理推想：明清文獻中常説的「宣宗好促織之戲」的「好」，照筆者理解，並非好養，而是好鬥。欣賞蟋蟀在搏鬥時的英姿，欣賞得勝者那飛舞的雙鬚與歡快地鳴叫，以及失敗者倉惶逃竄的情景，自然是「太平天子」⑩在「萬機之暇」有益於身心的樂事；而養蟋蟀的

十分繁瑣而又複雜的勞動，就當然要由宮女或太監們去承擔了。與此相應，景德鎮御器廠燒造的鬥盆，必由宣德帝親自使用；而蘇州陸墓燒造的陶罐，則常在宮女或太監們之手，就不一定和皇帝直接接觸了。這也許是宣德官窯蟋蟀罐胎釉精良，紋飾年款俱美，其數量又相當稀少的原因。

注釋：

① 孟昭連輯注《蟋蟀祕譜・序》天津古籍書店 1992 年版，頁 7。

② 詳前揭《開元天寶遺事》與《西湖老人繁勝錄》。

③ 宋・顧文荐《負喧雜錄・禽蟲善鬥》條，《説郛三種》冊一，上海古籍出版社，頁 332。

④ 明・劉侗《促織志・鬥》條，《説郛續》上海古籍出版社《説郛三種》冊十，頁 1973。

⑤ 清・朱從延輯著《王孫監・續監》中國科學院圖書館藏清刻本，頁 57。

⑥ 孟昭連輯注《蟋蟀祕譜・序》天津古籍書店版 1992 年，頁 14。

⑦ 同注釋(5)，頁 38。

⑧ 王世襄《秋蟲六憶・五・憶器》《蟋蟀譜集成》上海文化出版社 1993 年版，頁 1478。

⑨ 日本出光美術館藏明嘉靖青花大罐上繪有嬰兒鬥蟋蟀圖，其中鬥盆較大，故知用大盆鬥蟲的風氣，當在明嘉靖間出現，詳日本藤岡了一《明代青花》陶磁大系第 42 冊，平凡社 1979 年日文版，圖版 25。

⑩ 清・張廷玉等《明史・本紀八・宣宗》謂：「永樂帝每語仁宗（洪熙帝）日：此（指宣德帝）他日太平天子也。」中華書局排印本，冊一，頁 116。

九、小結

　　1. 出土於明御廠故址的書有宣德年款和繪有雙角五爪龍紋的青花蟋蟀罐（圖 68、圖 69），證實明宣宗確有促織之好。晚明野史筆記中的有關記載，雖然來自傳聞，但情況不假。

　　2. 宣德官窯蟋蟀罐，可分坐蓋與平蓋兩式，坐蓋式出土於宣德早期地層，約製於公元 1425 年──1430 年之間（即洪熙元年九月──宣德六年九月），平蓋式則製於公元 1433 年──1434 年（即宣德八年──十年）。

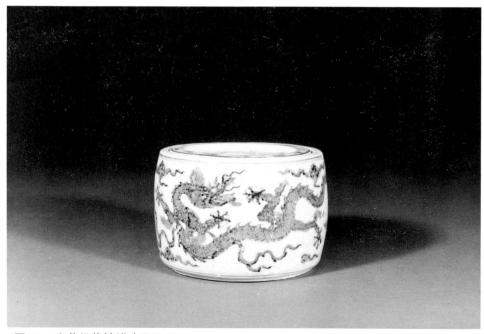

圖68.　青花行龍紋罐（有款）

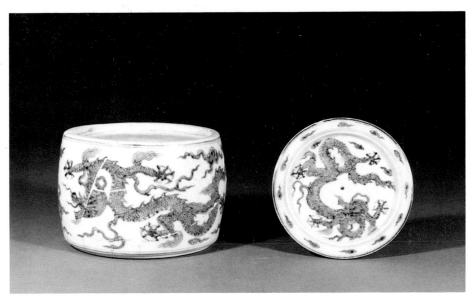

圖69. 靑花行龍紋罐及蓋

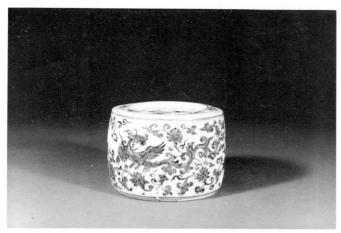

圖70. 青花鳳凰穿花紋
罐（有款）

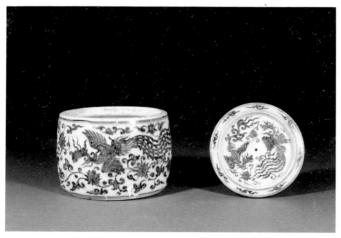

圖71. 青花鳳凰穿花紋
罐（有款）

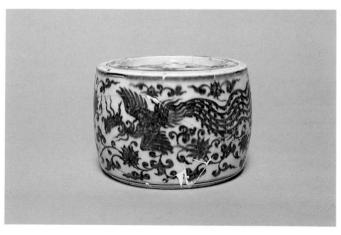

圖72. 青花鳳凰穿花紋
罐（有款）

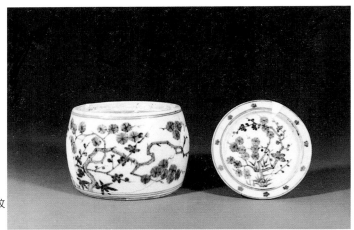

圖73. 青花松竹梅紋
　　　罐（有款）

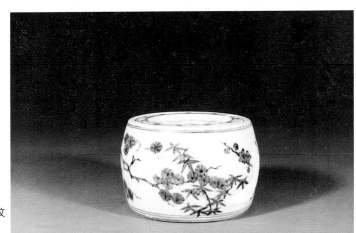

圖74. 青花松竹梅紋
　　　罐（有款）

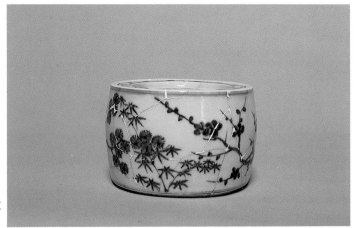

圖75. 青花松竹梅紋
　　　罐（有款）

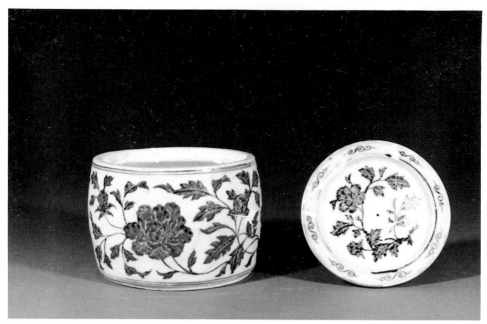

圖76. 青花牡丹紋罐（有款）

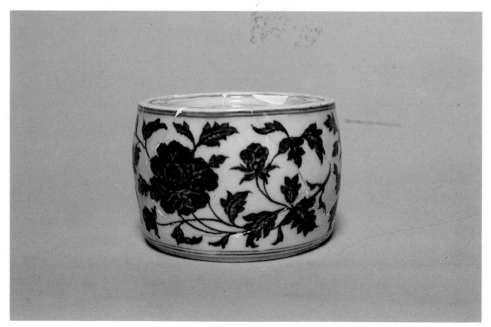

圖77. 青花牡丹紋罐（有款）

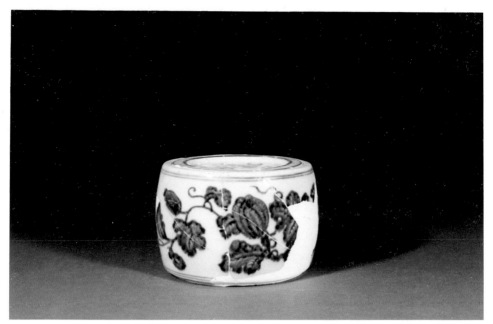

圖78. 青花瓜葉紋罐（無款）

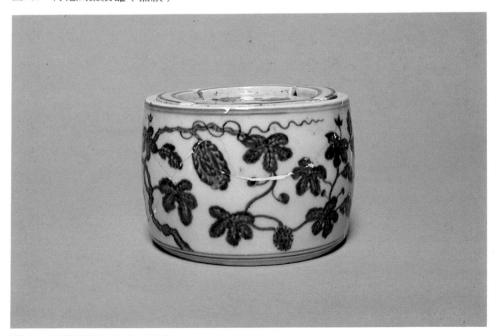

圖79. 青花瓜葉紋罐（無款）

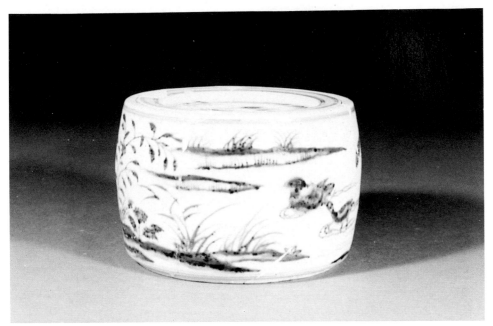

圖80. 青花汀洲水禽紋罐（有款）

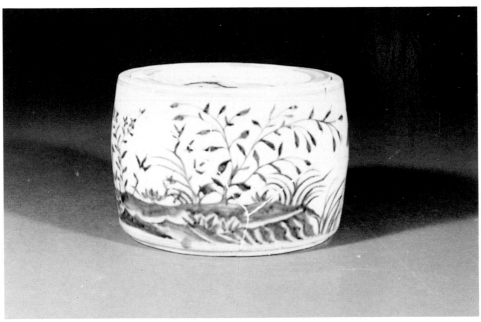

圖81. 青花汀洲水禽紋罐（有款）

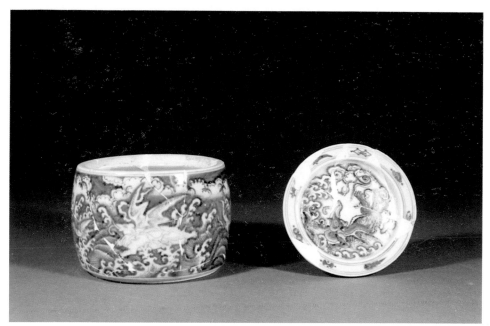

圖82. 青花海獸紋罐（有款）

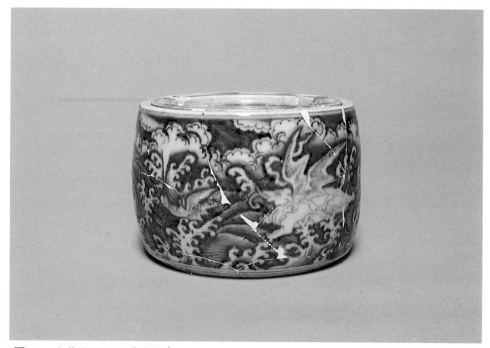

圖83. 青花海獸紋罐（有款）

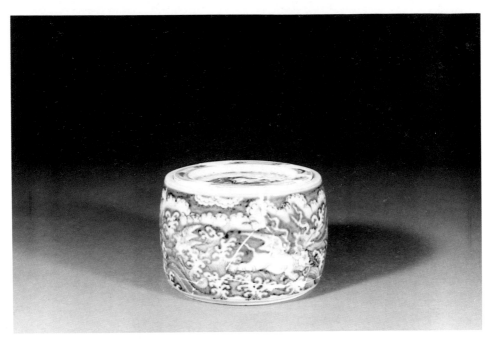

圖84. 青花海獸紋罐（有款）

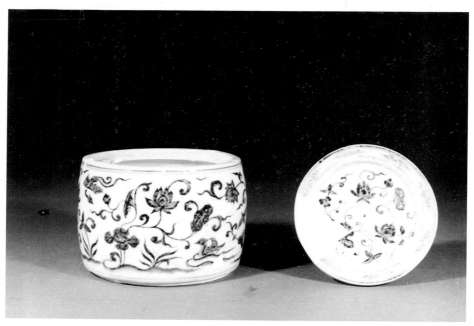

圖85. 青花蓮池珍禽紋罐（有款）

圖86. 青花蓮池珍禽紋罐（有款）

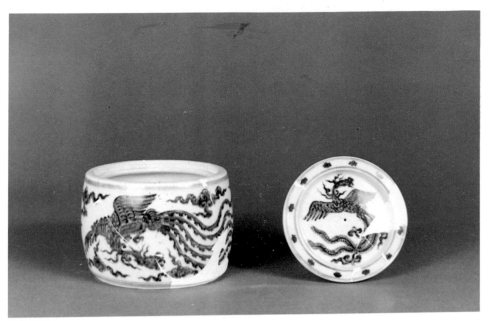

圖87. 靑花鳳凰穿雲紋罐（有款）

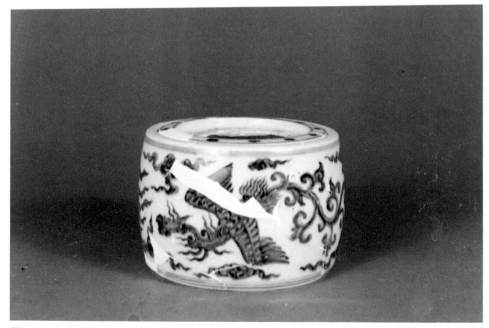

圖88. 靑花鳳凰穿雲紋罐（有款）

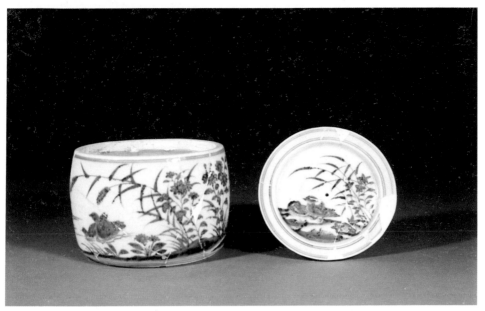

圖89. 青花蘆汀鴛鴦紋罐（有款）

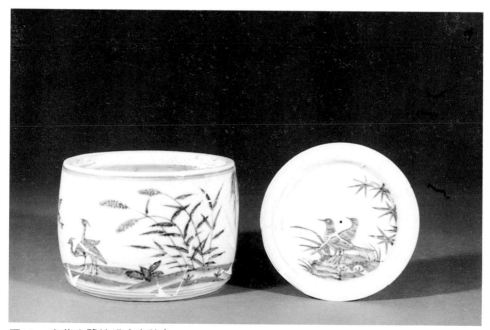

圖90. 青花白鷺紋罐（有款）

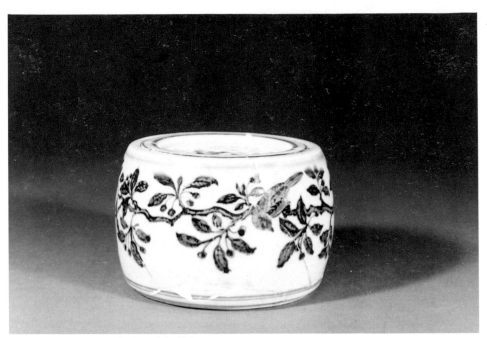

圖91. 青花櫻桃小鳥紋罐（無款）

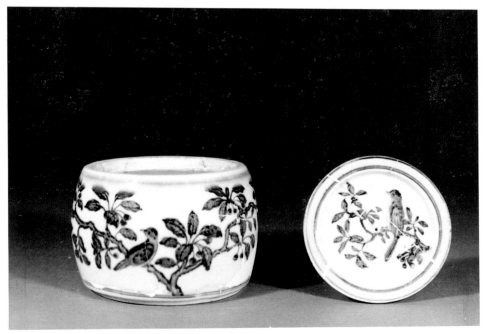

圖92. 青花櫻桃小鳥紋罐（無款）

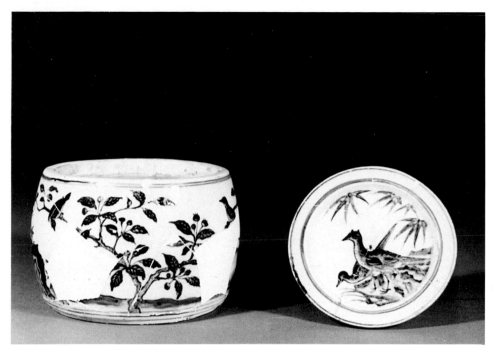

圖93. 青花櫻桃小鳥紋罐（無款）

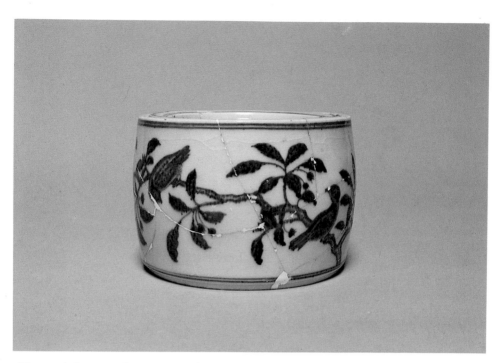

圖94. 青花櫻桃小鳥紋罐（無款）

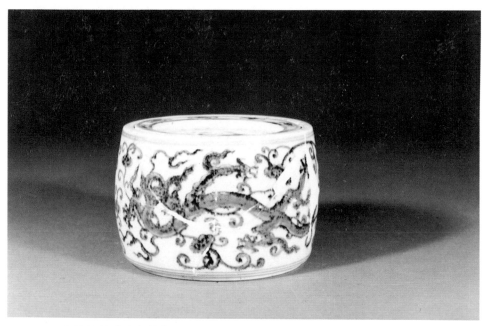

圖95. 靑花螭龍紋罐（有款）

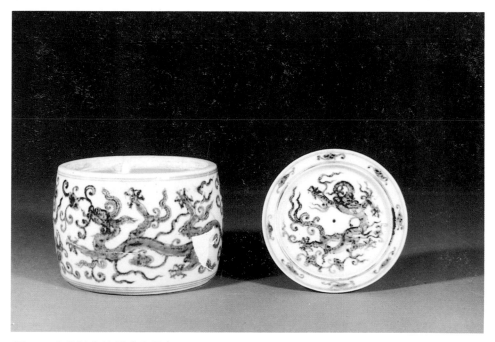

圖96. 靑花螭龍紋罐（有款）

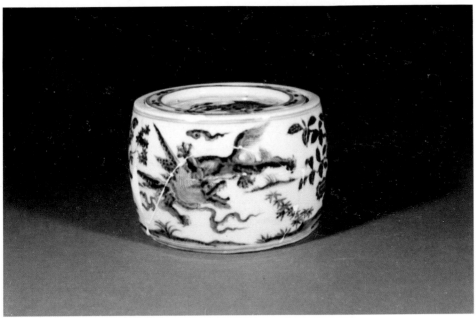

圖97. 青花天馬紋罐（有款）

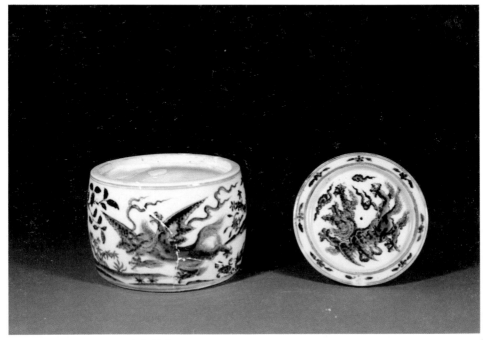

圖98. 青花天馬紋罐（有款）

92

3. 青花蟋蟀罐上具有繪畫風格的一組紋飾，當由宮廷畫家所設計，其年款之粉本，由沈度或宣宗本人御筆書寫。

　　4. 養蟋蟀的盆罐，在明宣德間始有「鬥盆」和「養盆」之分，本文討論的蟋蟀罐，是所謂鬥盆，爲宣德官窯量少而質優的精品。

（初稿 1994 年 8 月於密西根大學圖書館
修改稿 1995 年元月於景德鎮九硯樓）

著者劉新園簡介：

　　1937 年出生於湖南省澧縣，1962 年畢業
於江西大學，曾先後在景德陶瓷學院、陶瓷館
從事陶瓷史的教學與研究，現任景德鎮陶瓷考
古研究所所長、研究員。

　　1983 年以後曾先後應日本東方學會（亞
洲與北非人文科學總會）、倫敦國際東方陶瓷
學會、美國國立佛利爾美術館、香港市政局藝
術館之邀，在歐、美、日本及香港等地作學術
講演數十次。本書即是在華盛頓 1994 年第八
屆約翰・阿歷山大・波普紀念會上發表的學術
報告。

　　主要著作有：《景德鎮湖田窯各期碗類造型
特徵成因考》、《蔣祈陶記著作時代考辨》、《宋
元時代景德鎮的稅課收入與其相關制度的考
察》、《景德鎮珠山出土明永樂宣德官窯瓷器之
研究》、《景德鎮出土明成化官窯遺跡與遺物研
究》、《景德鎮近代陶人錄》等。

國立中央圖書館出版品預行編目資料

明宣德官窯蟋蟀罐 / 劉新園著. -- 初版. -- 臺
北市 : 藝術家出版 : 藝術圖書總經銷, 民84
面 ; 公分. -- (藝術家叢書)
ISBN 957-9500-91-6(平裝)

1. 陶瓷 - 古物 - 中國

796.6 84003729

藝術家叢書

明宣德官窯蟋蟀罐

◉劉新園 著

發 行 人　　何政廣

出 版 者　　藝術家出版社
　　　　　　臺北市重慶南路一段147號6F
　　　　　　TEL：(02) 3719692-3
　　　　　　FAX：(02) 3317096

總 經 銷　　時報文化出版企業股份有限公司
　　　　　　桃園縣龜山鄉萬壽路二段351號
　　　　　　TEL：(02) 2306-6842
　　　　　　郵政劃撥／0017620-0號帳戶

分　　　社　　臺南市西門路一段223巷10弄26號
　　　　　　TEL：(06) 2617268
　　　　　　臺中縣潭子鄉三豐路三段51巷11號
　　　　　　TEL：(04) 5340234
　　　　　　FAX：(04) 5331186

製　　　版　　新豪華彩色製版有限公司
印　　　刷　　欣佑彩色印刷有限公司

定價　台幣 200 元
初版　中華民國84年（1995）5月

ISBN　957-9500-91-6